U0102000

徐邦达讲书画鉴定

徐邦达　口述

薛永年　整理

上海书画出版社

目录

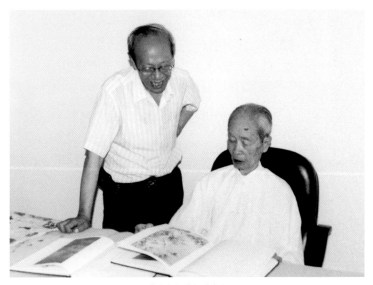

薛永年与徐邦达先生

徐邦达与书画鉴定学（代序）

薛永年

2011 年 3 月，徐邦达先生以百岁晋一的高龄仙逝。他是一位诗、书、画与书画鉴定兼长的文化人与艺术家，但最主要的学术建树是书画鉴定。在海外港台同行的心目中，他是书画鉴定诸老中最专业的，可以说在这方面他代表了国家级水准。围棋讲"国手"，足球讲"国脚"，古代称大鉴定家为"具眼"，史树青先生提出鉴定之学是"眼学"，所以我称徐老为"国眼"。书画鉴定的"眼学"，靠的是心，是头脑对客观存在的真伪时代的准确判断，靠的是对书画发展规律的把握，使眼睛妙合规律，因此我送给海宁徐邦达艺术馆的题词是"目击道存"。

怎样看待书画鉴定家的贡献呢？长时间以来，文物界的

朋友和博物馆的同行，喜欢从去伪存真重新发现重要作品的收获看鉴定家的成就，也从这一角度评价徐先生的贡献，于是强调他为国家发现并征集的名作巨迹，比如怀素《食鱼帖》、赵孟頫《水村图》、郭熙《溪山行旅图》、王渊《桃竹锦鸡图》等等。这当然是一个方面，但着眼点是个别作品，是用衡量鉴定师的标准衡量徐先生。其实，他不但是一位书画鉴定大家，更是一位书画鉴定的学问家。我作为向徐先生学习过书画鉴定并在高等学校任教的学者，对此感受尤深。

五十年多前，徐先生在中央美术学院美术史系讲授古书画鉴定，我是当时的学生之一。毕业分配到吉林省博物馆工作之后，我结合鉴定研究故宫流散书画，不断来京向徐先生请益。1978年，经他的推荐我到文物出版社工作期间，隔几天就会去趟东四十条他家登门求教。1985年我在美国做研究，又蒙方闻先生安排，随徐先生、谢稚柳先生、杨仁恺先生等，在诗书画讨论会后系统考察各博物馆所藏书画。我白天做记录，晚间请诸先生过目，徐先生认真审改，回答疑问，使我受益良多。其后我继续在母校任教，借着邀请讲座的机会，来往请教更频。下面我就从治学的角度略述徐先生的贡献。

一、书画鉴定学的奠基与比较样板的确立

自晋唐以来，中国书画便作为文化瑰宝进入收藏宝玩领域，出现了许多书画鉴定家。由于书画鉴定的任务在于"辨真伪、明是非"，[1]具有较强的实践品格，历来被视为一种眼力，善鉴者也被称为"具眼"。[2]无疑，眼力既离不开丰富的经验，也有赖于广博的知识。多年来，人们习惯于从技能的角度看待鉴定工作，对于鉴定家的贡献，也以确有重要发现为标志。诚然，披沙沥金地发现巨迹，当然是贡献的一个方面，但作用仍在识别个别作品的时代与真伪。从文化建设的角度而言，更应重视鉴定家对文物鉴定学科的建树。

20世纪以前，关于书画鉴定的经验之谈，散见于著录、题跋与随笔中，零碎片断，缺乏系统，明代张丑有所归纳，得其要领，惜乎简略不详。[3]近五十年来，随着文物事业的发展，书画鉴定之学亦得以确立。标志性的著作之一是张珩

【1】见张珩《怎样鉴定书画》，文物出版社，1966年。其中的"明是非"，应包括断时代，正误定。
【2】【3】参见拙编《名家鉴画探要》引论"书画鉴定与鉴定名家"，中国青年出版社，2008年。修订版，2018年。

的《怎样鉴定书画》。该书系作者去世后根据其讲课记录整
理出版的，以在中央美术学院系统讲课时我的记录为主，补
充以另两次在博物馆界的讲座记录，记录者分别是刘九庵和
张圣福，再由王世襄先生整理，启功校定，并非本人写作。
虽理论性强，提纲挈领，但比较概略。

　　同样重要的标志，则是徐先生的书画鉴定著作，他的《古
书画鉴定概论》与《古书画伪讹考辨》等书，流传极广，影响
甚巨。前者初稿名《古书画鉴》[4]，部分内容曾在中央美术
学院美术史系 78 级研究班讲授，经七次修改后，以今名出版，
内容充实，条分缕析，论述详明，涉及了书画鉴定的方法、学
识、经验，既把古来的经验纳入新的体系，又结合个人的丰富
实践加以发挥，可谓集古大成而自成系统之作。有学者以为"技
术性"是徐邦达治书画鉴定学的特点，似乎未必全面，[5] 本
文将予讨论补充。

　　自古以来，书画鉴定最引人注意的方法是"目鉴"，是
鉴定者以心目中积累的相关视觉信息与被鉴作品比较。比较

【4】据作者《自传》称此稿初成于 1971 年，笔者 1973 年自吉林省博物馆回京探亲得以
借观摘录。
【5】见郑奇《三大鉴定家与书画鉴定学》，载《荣宝斋》2001 年第三期。

什么，以什么依据进行比较，才是"目鉴"的关键。对此，徐邦达提出了"比较形式"和"确立样板"。他指出："对书画鉴定工作来讲，主要是熟悉对象的艺术形式……书画的艺术形式，个人有个人的特点，一致（与他人一致）的共同点，认识了个人的特点以致它（蕴含）的共同点，就可以推广到一派的以及一个时代的特点、共同点。当我们逐一认识了那些——从一个人到一个时代的书画艺术形式的特点以及共同点之后，就算有了再认识时候的依据——在心目中有了'样板'了。以后再碰到需要鉴别的东西时，就可以拿这些'样板'来和他们作比较，比较它们之间的异同。一般的讲，合乎我们头脑中的'样板'的，我们就认为是真的，相反的就是伪的。但是，'样板'是否可靠，还须在再次比较中予以检验。"【6】

在鉴定中提出用于比较的"样板"理论，很可能在一定的意义上借鉴了考古类型学。考古类型学，又称标型学或形态学。其方法是将出土遗物按用途、制法和形制归类，根据形态式样的差异程度，排列出各自的发展序列，确定其年代，

【6】见《古书画鉴》稿本"序言"，此段论述，或者因为论述概括，在《古书画鉴定概论》被删略，今特为拈出。

并作为判断其他无纪年器物相对年代的依据。书画虽多非出土文物，而用途也基本相同，但按艺术形态的发展，依据流传有绪和反复鉴定为真迹的作品，同样可以排出发展序列。本此，徐邦达在20世纪50年代为文化部文物事业管理局、中国科学院考古研究所和北京大学历史系合办的考古训练班上，所讲授的"古代绘画"[7]就是结合古代绘画的源流发展讲述晋唐至宋元名家真迹中的"样板"。他在1962年为中央美术学院美术史系开设的《书画鉴定》，又补充了明清各家的"样板"。[8]

对于历代各家"样板"系列的确定，他吸收了历来鉴家的经验，参以本人的真知，为了便于书画鉴定和画史研究，一直打算编定出版。1978年，他起草了《〈古书画鉴真〉的编纂由起和具体计划稿》，上报单位，并送我一份。在该计划中，书法从晋代开始，绘画从唐代开始，均至清末为止。明确指出"本书是按图让大家认识那些重要的历代书画家作品的真面目"，因此"对每家作品选用安排，是在一定条件

【7】中国科学院考古研究所编《考古学基础》"专题报告"，科学出版社，1958年。

【8】1962年，徐邦达应中央美术学院美术史系之聘，为本科生讲授书画鉴定，听课者有杨新、聂崇正、单国霖、单国强、薛永年等，讲稿不知有无保存。

《古书画鉴真》编纂由起和具体计划稿

徐邦达

　　根据国家文物局在一九七七年八月召开的"全国文物、博物馆、图书馆工作学大庆会议"和两年十月召开的"过物馆文物保管工作座谈会"的指示精神，我们书画整理研究小组，必须配合上去做好本岗位上应做的工作。我们是古代美术史研究工作和博物馆收集、陈列工作的后勤部队，我们必须要先走一步，为他们扫清工作道路上的障碍。现在我们计划编制《古代法书鉴真》和《古代绘画鉴真》各一套，主要是供给文物整理研究工作者借鉴参改，或有助于对古书画真伪是非识别的共同提高，也有利于美术史研究工作、博物馆收集、陈列工作的顺利进行。

　　本书分法书、绘画二大套，如书家而能作画的则画附入书集中（如苏轼），画家兼长的（如赵孟頫等）则书附入画集中。书从晋代开始，画从唐代开始，均至清末为止（死于宣统三年后的作家作品一概不予收入）。初步估计，二者约共编一百册左右，以六至八年时间完成

《古书画鉴真》的编纂由起和具体计划稿

下（主要指此人存世作品之多寡），尽量选收此人从早到晚的一些代表作品和失败作品（有可能则附入代笔画和当时的"好"伪品以作对比），摄制照相，排列成册；后附款识，印记原大特写，更便辅鉴"。【9】以上计划虽未能实施，但所选真迹"样板"后来收入了他编选的《中国绘画史图录》【10】。此外，他还拟定了《元画鉴真》选目，自何澄至方从义共49家，真迹作品212件，可惜没有出版。【11】

如何利用样板进行比较研究呢？这就需要分析流传作品的构成，从中引出符合实际的方法。如众所知，每一件流传至今的书画作品，都是不同时代的不同书画家之作，都包括了作品本身和流传过程中历经递藏鉴赏的附加信息。在近代书画鉴定学的创立中，针对断时代和辨真伪，人们普遍把书画本身作为鉴定的主要着眼点，兼顾附加信息，据以观察其时代归属与作者归属。徐森玉即高度重视书画本身，并且首先提出了"时代风尚"与"个人面貌"的见解【12】。张珩进

【9】见《〈古书画鉴真〉的编纂由起和具体计划稿》，手工复写徐邦达本人校定本。
【10】见徐邦达《古代绘画图录》，上海人民美术出版社，1981 年。
【11】本人时在文物出版社工作，经常至徐府请益，因得到此《元画鉴真》手写本。
【12】见徐森玉《画苑掇英·序》，载《画苑掇英》，1955 年 5 月。

元画鉴真 (选目)

(何　澄)	归去来辞图卷(古)	水官大游图卷(美)
刘贯道	消夏图卷(美)	
(陆铠山)	竹林大士象卷(山)	
颜　辉	中山出游图卷(美)	书仙象轴(故)　　　猿轴(台)
	二仙轴(日)　　山水轴(辽)	
王振朋	伯牙鼓琴图卷(故)	金明龙舟图卷(美)
(李容瑾)	汉苑图轴(台)	
高克恭	秋山暮霭图残卷(故)	云横秀岭轴(台)
	春山晴雨图轴(台)	云山图轴(山)
	墨竹轴(故)	
赵孟頫	幼舆丘壑图卷(美)	水村图卷(故)
	重江叠嶂图卷(美)	鹊华秋色图卷(台)
	双松平远图卷(美)	吴兴清远图卷(山)
	浴马图卷(故)	秋郊饮马图卷(故)
	人骑图卷(故)	红衣罗汉卷(山)
	幽篁戴胜图卷(故)	秀石疏林卷(故)
	墨竹卷(古竹一)(故)	人马图卷(三马之一)美
	二羊图卷	竹石幽兰图卷(美)
	笺石卷	古木竹雀图轴(台)
	墨竹轴(日)	古木竹石图轴(故)
	东洞庭图轴(上)	古木窠石图轴(古)
	竹石象书图轴(山)	自画竹株戍枝象小页(故)
	白描卷玉象小幅(结索)(故)	秋象小页(故)

《元画鉴真》选目

一步概括为"时代风格"与"个人风格",提出了判定风格的"主要依据"和"辅助依据"理论。[13]徐邦达同样重视流传书画的完整信息,但亦区分对象为"主要方面"和"次要方面"。他认为主要方面是书画本身,次要方面是本人和他人题跋、本人印章和藏家印章、纸绢等材料和装潢格式。由于风格属于艺术学和美术史的概念,是一种精神体貌,为了避免玄虚,他主张必须通过艺术形式来把握。为此,他又根据艺术形式比较的需要和中国书画的特点,把"笔墨"特别是"笔法"(有时他称作"笔性")确定为鉴定最最主要的依据,落实了把握时代风格和个人风格的有效方式。他指出:"鉴定书画要注意的是艺术形式,更具体的来讲,其中应分笔法、墨法和色、结构三个组成部分。他们有密切不可分割的联系,但在鉴定它们的真伪是非时,却必须要分割开来研究,而其中还有主次之别,笔法为主,余者为次。"可谓提要钩玄,抓住了关键。此外,他围绕时代、流派、个人的关系,进行了结合实际的深入辨析,提出了"同中之异"

【13】见张珩《怎样鉴定书画》,文物出版社,1966年。

与"异中之同"，【14】从而在认识和运作上发展完善了风格鉴定的理论与方法。

二、目鉴与考订结合的研究方法

自古以来，书画鉴定家虽以"目鉴"为主，但亦考察流传，却无人论述二者的关系。把鉴定方法分为"目鉴"与"考订"，并且论述二者的辩证关系，是徐邦达在书画鉴定学方法论建设上的重要贡献。"目鉴"是就作品的风格形式来鉴别，是通过视觉感知对形式风格的比较，比较的方法是依赖已经确定为系列真迹的视觉记忆。这种方法可能会遇到三种问题：一是在缺乏真迹"样板"及其视觉记忆的情况下，无法判断；二是倘视觉记忆中真迹本身的可靠性存在争议，则难获公认；三是视觉记忆的模糊性与主观性，影响了准确判定。于是，自古以来，鉴家就不得不辅以考证，查阅文献，旁征博引，对本件作品的书画家和书画内容以至细节进行考证。考订不仅可补"目鉴"的不足，可以解决没有可据比较的作品的真

【14】见《古书画鉴》稿本"序言"，此段论述，或者因为论述概括，在《古书画鉴定概论》被删略，今特为拈出。

伪时代问题，而且可能找出客观的不容置辩的铁证。

对此，徐邦达指出："目鉴，必须有一个先决条件，即一人或一时代的作品见得较多，有实物可比，才能达到目的，否则是无能为力的。因此，常常还需要结合文献资料考订一番，以补目鉴之不足，来帮助解决问题。""实际上，目鉴与考订是相辅相成的。我们在目鉴时，如有条件，也应考订写作此作品时书画家的年岁，来印证书画家早、中、晚年在书画上艺术风格和技巧的变化，使辨真伪的结论能够确实可靠。"【15】值得注意的是，作为书画鉴定家，他严格区别一般的历史考证与书画鉴定考证，强调书画鉴定的考证不能离开目鉴，为此他说："考订则不然，它首先要靠目鉴来判别哪件书画是依样葫芦的摹、临本，还是没有依傍的凭空的伪造本，在这个基础上才能进一步加以考订和探索，达到比较全面的理解和认识。没有这个基础，考订是可怜无补费精神的。"【16】同时，他强调了文献本身也有考订真伪问题："考订，大半要翻检文献，但是不要忘记，文献本身也须预先考订其是否伪造，写作和刊印中有无错误，否则也会出错的。"【17】

【15】【16】【17】徐邦达《古书画鉴定概论》，文物出版社，1982 年。

这说明，他在把历史文献的考证之学引入书画鉴定研究的同时，已经与书画鉴定的实际结合起来。

他的《古书画伪讹考辨》是"目鉴"与"考订"结合的代表性成果。历代流传的法书名画，既有早期摹临本，又有伪作，而且多有著录，著录中亦有同作异名现象。倘不加梳理考辨，极易鱼目混珠，鲁鱼难辨。徐邦达的《古书画伪讹考辨》一书，即根据历年目鉴与考订相结合的研究，精选各家作品，考其流传，辨其是非真伪，收入晋唐至明清书画家46人作品及综合性案例四题。他介绍说："《书画考辨》一种，基本上是作为《概论》中辨真伪、明是非（断代）的具体例证。一方面揭出了这些东西的真相，一方面让阅者以之举一反三，有利于搞此项工作者有所借鉴。它的专业性比较强些。但去伪才能存真，另一方面也使古书画欣赏者和书画史的写作者能够舍此（伪品、误定时代本）取彼……因此两书可以说是一正（鉴真、订正）、一反（辨伪、考讹）的'姊妹篇'。"[18]

【18】见《徐邦达自传》，收入北京图书馆《文献》丛刊编辑部、吉林省图书馆学会会刊编辑部编《中国当代社会科学家》第五辑，书目文献出版社，1983年。

三、求真表微的书画史研究与鉴考的互动

书画鉴定是一门独立的学科，又与美术史学密不可分。书画史研究，既为具体作品的鉴定提供了渊源流变的根源与脉络，又依赖于真迹的认定。所以，历来的书画鉴定家，多系书画史家，至少也具备书画史的系统知识和对学术前沿的了解。徐邦达则是一位有建树的书画史家。他的建树，不在历史的阐释上，而在历史真实及其内在联系的考索上。具体表现有四。第一，在《中国绘画史图录》和《古书画鉴定概论》有关部分，对画史线索脉络论断精到，不是联系社会背景和当下需要去作价值判断，而是说明书画史发展脉络、书画家的承传、书画流派的内在联系。如他自己所称："虽说对古典绘画没有作出理论性的评判，但是中间者稍也发挥了一些我个人的见解。"【19】这些见解，因从实际出发，较少受时风左右，对王原祁的认识，即是一例。第二，为画史研究确定了经过鉴定的经典图像，《中国绘画史图录》即早已成为中国画史教学重要依据。第三，考证了若干书画家的生平传

【19】中国科学院考古研究所编《考古学基础》"专题报告"，科学出版社，1958年。

记，以文献和实物订正了史实，涉及王羲之、孙过庭、米芾、米友仁、李迪、赵孟坚、法常、任仁发、鲜于枢、柯九思、张雨、王冕、仇英、邵弥、卞文瑜、龚贤、石涛、华新罗等。用实物中的真迹订正史实，是他治学的一个突出亮点。均见于他的《历代书画家传记考辨》。第四，20世纪50年代至60年代以来，他发表了不少美术史文章，特点是没有教科书式的泛论，一一结合现藏作品开展研究，发表见解。有论述渊源流变的，如《从绘画馆陈列品看我国绘画发展》《从百花图卷再论宋元以来的水墨花卉画》《五体书新论》。也有书画家个案的，如《转益多师是汝师——纪念北宋李公麟并向他学习》《宋徽宗赵佶的亲笔画与代笔画考辨》《宋赵孟坚水墨花卉画和其他》。还有名作个案的：如《从壁画小样说到两卷宋画朝元仙仗图》《清明上河图的初步研究》《谈谈宋人画册》。也有专题的，如《澄清堂帖综谈》《生动传神的明清肖像画》《钟馗在中国历代绘画里》。[20]

【20】见石同生等主编《美术论文论著资料索引》，天津人民美术出版社，2000年。

四、精勤求实与厚积薄发的治学之路

徐邦达先生成为一代书画鉴定大家，对书画鉴定学的建设作出卓著贡献，并非偶然。据称，他最早有志于书画创作，后因收藏供学画之用的真迹，才在购假的教训下兼攻书画鉴定。[21]自少至老，他的艺术与学术生涯可分三期。二十岁之前为启蒙期。幼读私塾，喜爱书画诗词，并从《桐阴论画》接触画史，打下了一定的基础。二十岁到四十岁为书画与鉴定并学并进期。他先后从李醉石、赵叔孺学习书画兼习鉴定，又与王季迁游于梅景书屋，主攻书画鉴藏，成为吴湖帆的及门弟子。其间，他继续学书学画，学习鉴定，阅读文史典籍，遍读《历代名画记》以来书画史、书画论、书画著录、历代诗词与笔记杂著，同陈定山切磋诗词，更与应野平、唐云、俞子才、江寒汀、陆俨少研究书画，更多是通过自己购买书画和在赵、吴二师家参与接待古董商人求售作品的鉴定实践。从此，其书画不断提高，治学已得门径，鉴定水平与时俱进，所以，三十余岁时已知名上海，当选中国美术家协会理事，

【21】据徐邦达告知，他从李醉石习山水画时，因首件收藏误购王原祁伪作，乃发愤学习书画鉴定。

被聘为上海美术馆筹备处顾问。

1949 年 10 月至今，是他全力转入书画鉴定的大成期。1949 年，他被聘为上海市文物管理委员会顾问，翌年经郑振铎介绍与张珩一道来文物管理局文物处工作，三年后调故宫博物院，均以收集鉴定古代书画为务，并兼北京大学历史系考古专业教职，担任中央美术学院美术史系书画鉴定课程，遍观海内外名迹，不断积累经验，扩大学识，集腋成裘，实践与著述并进，终成一家之言。总结徐邦达的治学经验，至少有三点。一是精勤不懈，鉴考并进，集腋成裘。从吴湖帆的《丑簃日记》可知，从 1933 年至 1939 年，他与吴湖帆频繁往来，或带画求鉴，或借画研究，或携文请教，或讨论真伪，或考证画史。求学的精勤，于此可见一斑。他对于《古书画过眼要录》的写作，起始于来京之前，来京后目击作品日多，时有发现，不断撰述，既详记书画本身与附加信息，亦梳理历代文献著录，并附以考鉴结论。至 1966 年已完成两千数百件，计七八十万言，可见此书绝非三年五载之功，而是学术积累的结果。他 1963 年出版的《历代流传书画作品编年表》，后改订为《改订历代流传绘画编年表》，是利用文献著录对

历代书画名家流传作品的编年，便于按年代查找流传名迹的著录，本来是为自己治学编写的工具书，反映了为目鉴与考订结合所作的系统准备工作。

二是求真务实，敏学深思，不迷信古人，亦不固执己见。不但对真迹博闻强记，同时也比对假的作品。徐邦达在书画鉴定学上的建树，是非常自觉的。他对古代有关著述的枝节零碎、玄言臆说，持批判态度，指出："从古到今……虽则也有过几位著名的所谓书画鉴赏家……也留下了他们的著作（包括题跋墨迹）不在少数，但写得大多枝枝节节，不成系统，或则玄言高论，甚至臆说欺人，经不起推敲证质。这样当然失去了科学价值，难以取信于人。"[22]为此，他从经得起质证出发，在鉴定的实践和理论上，坚持求真务实，持论不迷信古人，立说不"因袭陈言"。[23]远在青年时代，他求学于梅景书屋时，便善于比勘，精于思考，积极著述。对此，吴湖帆《丑簃日记》有所反映，如丁丑（1937）3月5日，"与邦达观余新得盛子昭斗方山水，以故宫所藏盛画印本校之，

【22】【23】徐邦达《古书画伪讹考辨·前言》，江苏古籍出版社，1984 年。

甚合"。同年 4 月 16 日，"徐邦达、王季迁俱来。邦达专为研究余藏马麟画《秋葵》斗方，与在京所见《层叠冰绡图》有合处，二画皆马麟真迹"。同年 4 月 27 日"蒋毂孙、徐邦达来，长谈。邦达有全美展书画评，登在《上海报》，话至公平"。同年 5 月 10 日，"邦达携示所撰全美古画评一书，多数万言"。同年 6 月 30 日，"至晚邦达来谈，为查仇十洲生卒年，依然无结果……又谈及故宫所藏宋人《山市晴岚》短绢纸本，根据《画史汇传》，燕文贵条下所记正同，余前年定为燕氏笔一语为可靠也……足见古人对考据事真太疏"。【24】

晚年，他在学术上更加严肃务实，不断更新认识。在"文革"前的 60 年代，他给我们讲课时，以为苏州博物馆所藏文徵明粗笔作品《寒林宿莽》并非真迹，"文革"后他告诉我，那件作品看来没有问题，过去的认识要纠正。他总结经验说："人们的认识必然由不知到知，由浅到深，由不正确到正确，一旦发现自己过去的看法、说法是错误的，这就说明自己的

【24】见梁颖编校《吴湖帆文稿·丑簃日记》，中国美术学院出版社，2006 年。

眼光有了进步，应当立即自己指出并向人宣布，或在文章中更正，以免误人……固必强辩，是最要不得的蠢事。有时，自己确是正确的，但有人提出异议，那也可以坚持己见，不为动摇。虚心同时也要有自信心。"【25】

他坚持治学的"勿意，勿必，勿我"，矜慎持论、从善如流的例子，不胜枚举。某年，故宫博物院举办"周培源夫妇捐赠书画展"，内有徐贲山水一轴，我难辨真伪，就此请教。他说："徐贲的作品我看过不过三幅，缺乏比较的充分依据，还不能遽然断定真伪。"宁可存疑，而不轻下结论。故宫博物院所藏唐寅《四美图》，原定名《孟蜀宫妓图》，20世纪80年代，我去徐府请教，他告诉我，有人写了考证文章，写得很好，《孟蜀宫妓图》应该改叫《王蜀宫妓图》。他在1997年出版的《重订清故宫旧藏书画录》，是对《故宫书画清点目》的标注，记载故宫旧藏书画的著录情况、现今收藏处所、时代真伪品级。1973年我曾借录绘画部分稿本，但随他过眼日多，不断据实订正补充，特别访美获观原作之后，鉴定意见亦有修订。比如五代李赞华《射鹿图》，《故宫书

【25】徐邦达《古书画伪讹考辨·前言》，江苏古籍出版社，1984年。

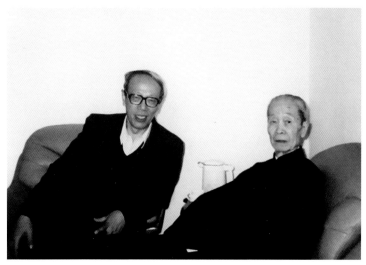

薛永年与徐邦达先生

画清点目》标注本原注：“靳伯声，伪劣。”《重订清故宫
旧藏书画录》则注：“美国，古迹，上上。”又如孙之微《江
山行旅图》，《故宫书画清点目》标注本原注：“太古遗民款，
宋人，与孙之微无关，尚佳。”《重订故宫旧藏书画录》则注：
太古遗民款，南宋人，与孙之微无关，上。”

　　三是以书画的精诣、丰富的修养，博以养专。中国书画
历史悠久，独树一帜，载道蕴文，历代递传，积淀丰厚，作
为中华文化的载体，既有独特的艺术表现特色，又有丰富的
历史文化内涵。全面地把握书画的时代真伪与优劣，显然需

要具备相应于古代书画家的艺术能力和文化学养，更需要融会贯通。徐邦达不仅仅有着极为丰富的书画鉴定实践，而且他本身就是一名年轻时代已经有名于时的书画家，而且擅长诗词，远在 20 世纪 70 年代，他就不断与周汝昌书来信往，诗词唱和，并多次向我出示他与周先生唱和的诗词。他的山水画"功底深厚，多得元人笔意""笔致秀润，意趣幽深，肯在继承传统画法中创新，融诗境于画境之内""旧体诗词，才思敏捷，倚马可待"。[26]

传统的书画诗词，虽然分属视觉艺术与语言艺术，但在思维方式和艺术语言上，多有相通之处，在这些领域兼擅求通，正是他和同辈书画鉴定大家有别于后学之处。特别需要指出的，是他临古功深，临摹古人的作品，他能精研其材料工具，穷究其画法技巧，因为体味深入，所以尽其精微，山水、人物均可乱真，这对从事书画鉴定的研究，帮助极大。他回忆说："从临摹中使我逐渐广泛逐步深入地了解熟悉了一部分古书画家的艺术形式特征，因为要临得像，非一点一画地

【26】杨新《徐邦达先生传略》，收入《杨新美术论文集》，紫禁城出版社，1994 年。

细看细琢磨不可。临摹一遍，真比欣赏一百遍还要记得清楚、搞得明白。这对我学习古书画鉴定来讲是太有好处了。"[27]

徐邦达先生在书画鉴定学上的成就，他在治学道路上的宝贵经验，远非数千字所能概括。本文只是论其大要，缅怀先生，并告来者。

[27] 见《徐邦达自传》，收入北京图书馆《文献》丛刊编辑部、吉林省图书馆学会会刊编辑部编《中国当代社会科学家》第五辑，书目文献出版社，1983 年。

古代传世绘画的"鉴"与"考"

　　书画鉴别解决作品的时代、作者问题，看来容易，但解决要综而观之。这对文物博物馆工作、出版工作都非常重要。头一步做不好，底下便出漏子。

　　中国古代绘画传世作品越往后越多，南宋以后易于识别，以前不易识别，东西愈多，愈易识别。东西很多，不仅可识别出时代、作者，还可识别出是某人某个时期的作品。

　　早期作品主要解决断代问题，不是真伪问题。古画多无款，不知作者。解决时代，是分别是非，不是辨别真伪。宋以后，画上多题名，题为"沈周"，要看是否真是沈周，这是辨真伪。

　　断代可从画本身解决，叫"鉴"；也可找旁证，叫"考"。

　　鉴看形、构图、用笔、用墨、用色，纸绢之色也可包括在内。看画本身，也包括题款，纸绢的气色。

　　旁证包括别人题跋、同时人的题跋、后人的题跋，收藏印、鉴藏印，质地，文字记载，著录书籍。

書畫鑑定　　　　　　　徐邦達　1962.10

講古代傳世繪畫的鑒定。

研究對象　　主要鑒別解決作品的時代、作者。看來容易，但解決一個一個繪畫而難之。

意義　　　　這對年輕博物館工作、出版工作都非常重要。此業做不好。旅大使出樣子。

比較的作用　中國古代繪畫傳世作品、越往後越多。南宋以後易手法。
〔要有比較〕別。以前不識易別，古畫氣息易誤別。東西很多，不級多識別是哪時代，作者。漸多識到只是某人某個時期的作品。〔它主要〕〔問題〕

斷代、是非　　解決〔斷代、真偽〕，古畫多無款，不知作者、時代，是分別是非。難辨別真偽。一致

辨真偽、真與假　　家以信指七多題款，甚為偽圖，亦看是否古，此一圖是辨真偽。一鑒　叫鑒

斷代要主，　　斷代不从古畫本身解決，也不離畫傳說。一致
辨真偽、　　　　鑒①看形、構圖，用筆（辨真偽）②用墨用色。級
鑒畫本身要推　絹生色也方色括在內。（氣色）

查古、質態撜題款。
參證色撜，　　查話色撜別文題跋（明財人、後人）③收藏印鑑
　　　　　　藏印考質地、發言紀載、著錄、書籍、亦以作參考查不真。盒
　　　　　　年款、年代、書記。圖書本身難。只有一件一件供東西無法比較，要看參證。

查本身要注意　本身：先要懂藝術標準，將作品藝術水平高，眼子裡很標準，便難很判斷。去看時代不同的作風

薛永年整理徐邦達先生談書畫鑑定筆記手稿

元以后着重书画本身，愈早愈要靠旁证，因看本身难，只有一件两件孤本在，无法比较，要看旁证。

看本身（"鉴"），先要懂艺术标准，好作品艺术水平高。脑子里没标准，便很难判断。古画时代不同，作风不同，不同派别有不同好处，全要懂。每个人的好处，每个人不同时期的好处，都要懂。要多看东西，从实物中熟悉了解。

构图可以模仿，不易解决"鉴"的问题，用笔则最容易流露本人特点，用笔是辨别真伪最重要方面，是学习时必须理解的。工笔画个性流露少，写意画个性流露多。

画家的一生，本人也有变化。王翚传世作品很多，可分别早、中、晚。早年摹古，老年沉着，死前枯老。

要懂得同，同中之异；异，异中之同。用实物比较容易，用记忆比较困难。难，促使人记忆力加强，条件好了，容易涣散。条件好了，还要像条件不好时一样。

工具不同，影响到效果。生熟纸不同。熟纸可多用水分，习惯于用干笔的，在熟纸上也要多用些水分；善于用湿笔的，在生纸上也要干一些。笔好坏，效果不同。作者的情绪好坏，对画也有影响。因情绪或条件没画好，但本领还表现得出来，

这与没有本领的人不一样。

同中求异，异中求同。

题款的字也有变化，早、中、晚年不同，也因情绪、条件而变化，所以有款的画，更给我们一个便利条件。写字一笔是一笔，不可涂改，容易流露个性。元以后的画流传多，给我们更多有利条件。

宋元不大流行押图章。图章印色、质地、篆法、印泥，也辅助鉴别。

画本身的问题，大概这几方面。要把这几方面全部熟悉、理解、联系起来，鉴别才容易准确。将书本和实践印证，实践非常重要。

旁证（"考"），时代近的，通过本身解决容易，不需旁证。元以上，要靠旁证。

题跋，也可以假。题跋人同画家关系、人事关系，会使题跋者对画评价不准确。如果题跋在边上，可以是裱工移的，作假的可能就大。如果无骑缝章，就要考虑。有画真题假、画假题真之别。题跋本身也有真假，要懂书法，愈是大名家愈有一套。本领差的人，容易学像。本领大的人，个性流露多。

本领大的人，早年往往因为经济问题也做假画，王石谷早年做假画，晚年功力更深了。

鉴赏章，宋画如有真的宋徽宗之章，可以断定时代。也有收藏印比画稍早的，是盖在装裱部分的白纸上，后来画的。

质地问题，是最科学、最可靠的。纸是宋朝的，画也可能是明朝的。旧绢不好画，死靠质地是不成的，纸除了几种特殊的之外，不易分时代。有的地区不同比时代不同更厉害，困难是没记载。说宋元双丝，明清单丝，也不一定。

宋 马和之 诗经·小雅·节南山之什图 故宫博物院藏

宋 马和之 唐风册（局部） 故宫博物院藏

宋 马和之 后赤壁图 故宫博物院藏

　　文献问题，真假不光是看著录书，历史、地理都有关系。学问广博的人，起作用就大。避讳，宋画遇宋代皇帝之名便要缺一笔。作假的人，一般不会顾及太多。懂得愈多，鉴别愈有利。据记载，南宋马和之画《诗经》，高宗赵构题，目

前流传并见于著录者有十余卷。要是高宗写的，至多避讳到高宗前，可是既避了"构"（按：高宗为赵构），也避了"慎"（按：孝宗为赵眘），马和之生卒不详，如有可能题字是孝宗，但避"慎"字（按：再以后为宁宗、理宗），则不可能。

画可知非马和之作。

考，不仅考真伪，也要考作者之技巧、方法。必须实事求是，有证据、可靠才能下断语。

鉴定有四要：

一、懂得艺术水平标准，各种各样的好处，特点。

二、懂得书法、篆刻。书法更重要。

三、多读书，知识愈广愈好。

四、懂得各种法门、方法、人事关系，活知识。

唐 孙过庭 书谱（局部） 台北故宫博物院藏

还有四忌：

一、忌门户之见。画画的容易犯门户之见。懂得乙、丙、丁，可以帮助解决甲的问题。不能轻易放弃。

二、忌臆断无据。唐代著名书家孙过庭有《书谱》并《景福殿赋》。我们认为前真后假。有人认为后真，他以为孙应有独创，不守二王法，这是没根据的臆想。《书谱》是守二王法，而《书谱》本身也有独创性。首先要看水平。其次看到《景福殿赋》避了宋代"让""构"之讳。

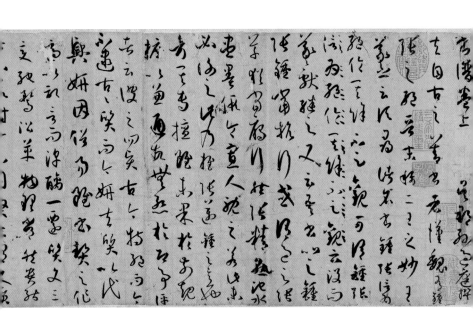

三、忌抓一点。只管画不成，要看其他方面有何漏洞；只看避讳也不成，一定要全面地看。

四、忌好即真、坏即假的看法。头脑冷静，不着急，不要有先入之见。要能承认过去的看错。时常矫正，提高水平，不过，亦不及。不要草率，多查，多对，越是老手，越要注意。

旁证等于"保人"，保人本身必须经过检查。题跋可作旁证，我们首先要从题跋之字是否真为某人之字入手。有些题跋是凭空造出的，造伪者往往水平不高，故此可能与文献记载不符。也许题跋是真的，但作品是假的，这是因为题者认为是假的，但因所有者的要求不得不题为真。这种情况往往是词句迷离，指涉含混。名人不一定都是鉴定家，但往往善书、能诗，亦往往题跋，这种题跋的作用只能用于断代。弟子跋老师的画，也可能老师的画不是真的，冒襄认为一幅伪作是董其昌真迹，因为冒某不懂画。不能只抓旁证，要综而观之，各方面都熟悉，都想到。

收藏印，说明某画某藏过，某画某见过，一般可解决断代问题。因收藏水平不同，辨别真伪能力也不同。项子京（项元汴）收藏最富，有一定鉴赏水平，但也有假的。梁清标鉴

别能力很强，所收藏的东西大多为珍品。

图章也有真伪之分，规矩的易作伪；粗犷写意一些的较难作伪，易于僵板。同时印泥也有不同，元以前用水印，用朱砂和蜜，不容易打准，以后用油印。油有好坏，天有冬夏，盖出的效果也有干湿、粗细的不同，但笔的轻重，地位不可易。一般每人只用一两种印泥，比如项子京有两种印泥，一种浓一些，一种淡一些。

有人有时讲真话，有时不讲真话。

故此，利用旁证时先要认识人，此人能力、行为等等。对文献资料也不要全部相信。比如看著录时先要了解这部著录如何，可信程度如何。不仅评论会有出入，传记部分也有不同处，要辨真伪。

要多看多记，积累经验，积累材料，积累知识，综合运用。

文献记载中有"澄心堂纸"，说这种纸光滑，然真正印证起来就很难。纸绢有新旧，未必新即是真。南宋院画绢不黑。

小的问题也是不能放过的，小地方解决大问题。

清画不题名的少，元则有题与不题的，如果看某一个人

题款的作品多了，不题款的也能辨出。

作假的六个方面：

一、摹。先拷贝，再对临。部位、笔墨容易像，工笔画尤易抓住。古人摹没有今天条件好。任仁发《二马图》乱真性达百分之九十九，写意画则难摹，容易摹死。

二、临。写意临容易自然，功夫不够的不像，本事大的有自己风貌。

三、仿。更易流露本人风貌。有款画行笔不能摹，容易写死。

四、凭空臆造。书上记载一些大名头的画，大名人而作品不传。有人钻空子，无法比较。我们可以从以下几方面看：（一）绘画作品的时代风格；（二）款字也有时代风格；（三）纸的气色，图章气味；（四）从文献记载上来看。外行不会画得太怎样。黄道周，大名人，书法好，但画几笔，只是文人画，不太好。因此认识人，要认识他这个人及其水平，通过文献认识。作假的人还抓住作者早年一般不成熟，造这一阶段的画。

五、改头换面。把画款挖掉，换成前代的或名人的，假

画配真款、真题跋，如只看字就会上当。有时题跋上有印，原作无；有时题跋真，印真，画上印假。有陈白阳（陈淳）《花卉图》卷，画后有诗。第一段签名、盖印，后面是画，不太好。我们知道，陈无代笔，证明造假证据不足。但也有一疑问，是字在前。打开看，前后字大小一样，才知道"道复"二字下"白阳山人"后另起了一行，因此造伪者截下，在"白阳山人"下作假印二。其间空纸一块画成了画，巧妙得很。

六、代笔。不是每个画家都有代笔，往往是作者高年，地位高，弟子多，有代笔，也有朋友代的。有的是学生画了，老师来改，看多了能解决。明董其昌、清王石谷代笔也不少，要靠对作者本人熟悉才能辨别。元人以上解决不了，明清看多了一些，故可以看出。水平高的人没画好，失败是局部。画不好的人，成功是局部。文徵明几个学生画得乱真。

历代名家名作鉴定举例

六朝篇

顾恺之，六朝画绝迹了，了解顾要靠唐宋摹本。今存国内者《洛神赋图》两本、《列女仁智图》和《斫琴图》。《洛神赋图》有沈阳本（按：指辽宁省博物馆藏本）、故宫本（按：指故宫博物院藏本）。故宫本技术水平低，较真实。沈阳本是南宋摹本。我们未见顾原迹，如何知道？是根据早期文献记载描述当时的画风，但符合记载画风，也不一定就是顾恺之画的。明人认为故宫本是宋摹顾恺之本，可能有据。题跋皆假，包括赵子昂《书赋》，画上无宋代印。

东北一件（按：指辽宁省博物馆藏本）近乎临，一定不是照原样摹的。临者水平很高，技巧接近南宋马和之，用兰叶描笔法，马被称"小吴生"。故宫一件用笔粗细一样，写《洛神赋》的字很像宋高宗写的，或南宋初期学南宋高宗学得很好的人写的，且避宋帝讳，不是二人书、画，也是二人系统中的人书、画的；又该画整幅绢新而破处多，南宋人周密在《云

烟过眼录》中说南宋皇宫中作复制品打窟窿翻刻旧印。我认为这很有可能是马和之画高宗题的。

《列女仁智图》气息早，比《洛神赋图》早，字体也比南宋早。这是摹本，摹时原作已不全，但有宋刻本，是全的。画的不全，裱的又颠倒错乱了，"漆室女"对面原应是"邻妇"，现在是男的。纸未断可见摹时是糊涂的，原作可能已裱错，这是个死证据。开始题"顾恺之列女仁智图"与写篆字的是一个人。人的形象、古式服装不是晋的，唯女人头上钗等与顾《女史箴图》相似，可证明是摹的宋早期的本子，后有南宋人题，不是配的，也非大鉴赏家的，他虽说是真的，我们不能太相信。

《斫琴图》《石渠宝笈》著录为宋，我们同意。《宣和画谱》有著录，宣和印翻刻，衣纹细，画魏晋人。

晋　顾恺之　洛神赋图　辽宁省博物馆藏

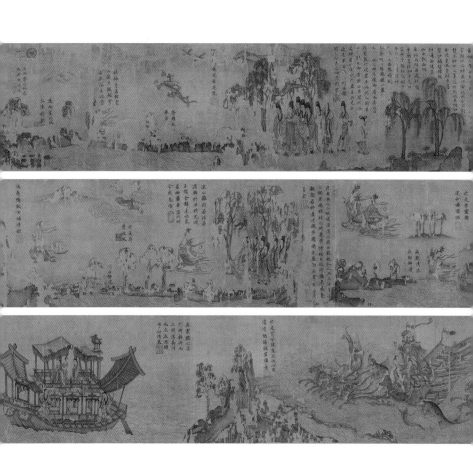

晋　顾恺之　列女仁智图　故宫博物院藏

晋 顾恺之 女史箴图 大英博物馆藏

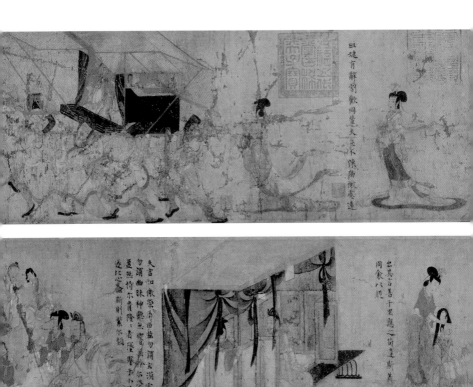

班婕有辭割歡同輦夫豈不懷防微慮遠

出其言善千里應之苟違斯義同衾以疑

夫言如微榮業所基勿謂玄漠靈監無象勿謂幽昧神聽無響無矜爾榮天道惡盈無恃爾貴隆隆者墜鑒于小星戒彼攸遂比心螽斯則繁爾類

隋唐五代篇

　　隋代画家不多，传世作品少，故宫博物院有展子虔《游春图》，作青绿山水，无款。我们的认定，是根据画前隔水黄绢上赵佶的签题和"宣和装"。"宣和装"也有一定格式：画左右为隔水，前隔水前为绫，是有花的绫；后隔水后为拖尾纸。题字、押印也有一定格式，押印共七方，称宣和七玺。

　　宋徽宗认为是展子虔没错，但现在不知宋徽宗是根据什么鉴别的，恐怕也是根据当时或以前人的一致看法。宋徽宗的鉴别力是可以相信的，我们也没任何根据能推翻这一论断，因从题跋定为展画。

　　再从其他方面印证，与同时作品比较不可能，画自然是创作，非摹本，水平也很高。画亦古，保留了较古的朴素的特点，与宋画不同。绢的质地，只能看气息，尚未能断定是宋绢还是唐绢。这一点的运用，不作为重要的依据，仅作为参考。

其后有元人题跋，元初翰林学士为元仁宗之姊所题，画上押"皇姊图书"印，再有明初人题，无款，有几个书上说是宋濂题，宋的文集中亦无。

用古书不能完全相信，全信不如不信。可能有人偶尔写错了，辗转相抄，一直错下来。

明中晚期、清中期都有题跋及收藏印。在清中期从安岐也即《墨缘汇观》作者手中进入内府，溥仪盗出带往长春，1949 年后回北京。

这张画定为初唐，无可疑之处，但断为展的证据还不够。

唐画比隋多一些了，但真正够唐的东西，够唐的流传名画，可绝对相信的，还不甚多。

初唐《职贡图》（按：此处称"初唐《职贡图》"是因为明清著录视为初唐阎立德作），我们同意金维诺先生的看法（按：即原作者为南朝梁元帝，画梁代邦交国使臣），梁年号的运用是绝对证据，元明人题跋是不能相信的。画上有宋熙宁年间（1068—1077）苏颂题记，认为是传张次律国子监博士本，是北宋摹本。题跋的元人，一为康里巎巎，一为王余庆。

柳晴花明
畫景宜畫
幽茵陌上
萋萋重
彌原淺草
遊侶訪物
宣和六字
題頼翰
平堤試驅
驄晴絲眉
柳絲長
湖光山色
玄黃句不
固吾童真
餘囊
乾隆尚題

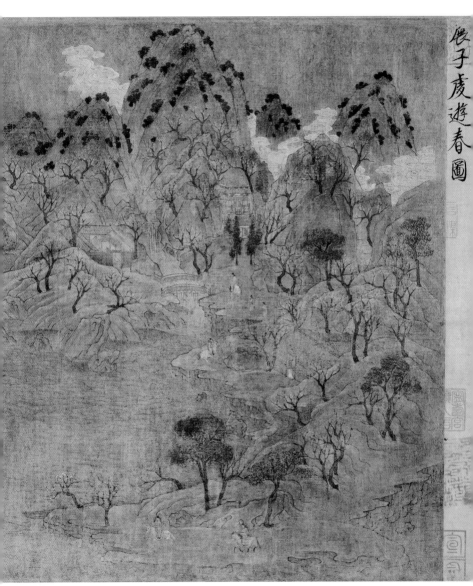

隋 展子虔 游春图 故宫博物院藏

阎立本《步辇图》前为画，后写故事，写者为宋代章伯益，故事前还有章写的两则唐人题名。如原作是阎的，应该唐人题名与章题能分别出来。画画的绢与写字的绢又是一块，可能是五代、宋初的本子。

文献记载矛盾很多，始见于米芾《画史》，说差不多是阎立本真迹。今本有缺文。新绢托在老绢背后，老绢酥掉，可是其上又有米题名。文献中没记载有章伯益题，题也不是配的。

宋人不太讲明"真本""摹本"，讲"本"。

米题、米记是一是二，这无法辨别。《帝王像》（按：指《历代帝王图》，美国波士顿美术馆藏）比《步辇图》高明，也有北宋人题。艺术性还是《帝王像》高。

《萧翼赚兰亭图》，阎不可能画，唐宋的记载没肯定何延之《兰亭记》故事的可靠性。阎活动于贞观（627—649），比何早（按：何延之《兰亭记》写于开元甲寅，即714年），不一定阎时已有了这一故事。阎画自己侍奉的皇帝也不可能。有辽宁本（按：指辽宁省博物馆藏本）、台北本（按：指台北故宫博物院藏本），辽宁本线细一些，台北

本粗一些。《天王送子图》（日本大阪市立美术馆藏），画风有相同之处，有宋人李公麟题字，元人跋。

《江帆楼阁图》（台北故宫博物院藏）见于《墨缘汇观》，安氏定为真迹。初唐风格，用展子虔《游春图》来比，李已有皴法，画树有古拙形态，已接近形似，也可看出时代晚一些。线条、构图、着色也接近《游春图》，更鲜艳一些，工致不死板，是创作非摹本。安仪周讲话亦有分寸，可以相信。后入内府。

王维，画派如何都是问题，《江山雪霁图》（按：此图引首题"王右丞江山雪霁图"，徐邦达《古书画伪讹考辨》称为《江山霁雪图》）在日本，晚明发现的是摹本，晚明朱肖海摹，相去唐朝甚远。

溥仪带出宫的《唐宋人集册》（按：徐邦达《重订清故宫旧藏书画录》称此册为《唐宋元名画大观册》）从长春流出，可能已毁。其中王维《雪溪图》，宋徽宗题签是真的，但有人说是配的。画已看不清。画雪景，石无皴，用墨染出。

唐画中的韩幹、韩滉、周昉、张萱作品已不传，我看过张萱画的《武后行从图》。张萱活动于开元年间（713—741），画仕女，衣纹早期匀称少变化，用游丝描，细一些。

唐 阎立本 步辇图（局部） 故宫博物院藏

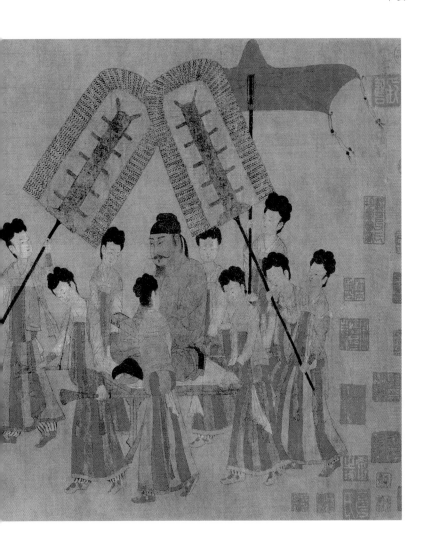

唐 阎立本 历代帝王图 美国波士顿美术馆藏

唐 吴道子（传） 天王送子图（局部） 日本大阪市立美术馆藏

唐 李思训
江帆楼阁图
台北故宫博物院藏

后来用铁线描，粗一些，《武后行从图》衣纹有方折，粗细顿挫不像早期的，构图则朴素，南宋以后巧妙了。此图色彩简单，着重用红的，朱砂、朱磦为主，也有粉、墨绿，可以相信是唐画，可定为张萱同时同派人画的。绢很古，色墨不分浓淡，全用墨不用颜色，人形象有些像，宋摹本就有变化了。

周昉，张萱传派，人形象相近，为共同性风格，胖胖的女人。这并非是周昉的创造。《唐人纨扇仕女图》（按：今从《清河书画舫》称《挥扇仕女图》），张丑《清河书画舫》定为周昉，我们也定为周昉，乾隆定为唐人。画风与其他传为周昉的画相近，与《武后行从图》有相同之处。用笔古朴。北宋以前线条较自然，不太修饰，色彩用红紫，其他色少。这幅《挥扇仕女图》可能是唐朝画，周昉画派。无很古的收藏印及古题跋。可引用的旁证较少。

《簪花仕女图》（辽宁省博物馆藏）有人说是南唐，可以比较南唐陶俑，又说《南唐书》讲周后把头发梳得很高。但艺术风格上，用线则与《挥扇仕女图》相近，南唐流传的画太少。陕洛人高大，胖者多。南唐在江南，人多小巧。此图起码是南唐以前的，不是宋以后的。无旁证、古题跋、收

藏印。《挥扇仕女图》另有几个摹本，故宫库内有，美国的为宋摹本。

韩滉《五牛图》《文苑图》《丰稔图》，从异中求同。

有人一生很少变化，有人则前后变化很大，题材、技巧、味道、方法全两样。以上三画时代风格都像唐的，线条朴拙。《五牛图》用线尤粗重古朴，牛的神态真实，变化丰富而不单调。画上有宋高宗收藏印，赵子昂定为韩滉真迹，并曾收藏。赵题也是根据历代相传的看法，有一定根据。纸很古，综而观之，唐画概率占百分之七十至八十。如果一定是唐画，那可能是韩滉的。

《文苑图》宋徽宗题为韩滉，我怀疑。此画线条近于南唐周文矩之"战笔"，米芾《画史》讲战笔是周文矩发明的。画人物表情细致，已达北宋后期的精细程度。从旁证方面看，此画最早的印为南唐后主墨印"集贤院御书印"，可见作者在南唐以前，同时的作品也有可能。《画继》讲宋徽宗自己题古画，没指出是原本还是摹本。

孙位《高逸图》（上海博物馆藏），文献记载孙善画水。宋徽宗题名，见于《宣和画谱》。其艺术水平高，树形古拙，

唐 周昉 挥扇仕女图 故宫博物院藏

唐 周昉 簪花仕女图（局部） 辽宁省博物馆藏

唐 韩滉 五牛图 故宫博物院藏

唐 孙位 高逸图 上海博物馆藏

唐画无疑。此图"宣和装"，宋徽宗题"孙位高逸图"，有"御书""双龙""宣和"等玺，明弘治年司马通伯的题跋，有"梁清标印""秋碧""蕉林秘玩"等印，《石渠宝笈》著录，押乾隆、嘉庆、宣统诸玺。

五代画作假的很多，江南南唐、四川前后蜀都是艺术发达地区，艺术家也很多，但遗留作品较少。

荆浩、关仝作品也有几件，但也很难说是真的。荆浩有《匡庐图》（台北故宫博物院藏），题"荆浩匡庐图"，传为宋高宗书。从风格来看，是宋，是无款的，艺术水平也不低。用文献记载荆浩"画云中山顶"来印证，暂定为荆浩所作。关仝有《山溪待渡图》《关山行旅图》《秋山耸翠图》（皆台北故宫博物院藏）。《关山行旅图》最早，安岐有著录，用重笔勾山石，多棱角，以后很少见。很难说一定是关仝的，而与文献记载关仝用笔浑厚相合。《山溪待渡图》艺术水平较低，用笔软弱，石作方形，诗堂处有"山溪待渡"四大字，为元人书，应是宋画。《秋山耸翠图》是宋画中李成、郭熙的路子，画得很好，时间较晚。

《卓歇图》相传是胡瓌画，画的是北方游牧民族生活。

五代 关仝 山溪待渡图
台北故宫博物院藏

五代 关仝 关山行旅图
台北故宫博物院藏

用笔粗拙古朴，形象生动，绢甚破旧，收藏印不多，后有元人跋。艺术水平高，与文献记载相合，人面部不像粉本，像创作，题跋去画太远，算不得重要证据。《番骑图》艺术水平低。人物服装近于蒙古，恐为南宋很晚时期之作。隔水题字仿徽宗。没什么旧收藏印，《石渠宝笈》著录。有人认为元，有人认为南宋晚期，作者应非胡瓌。

黄筌好好坏坏的作品也不少，但也很难说真的。故宫博物院藏《写生珍禽图》是画稿，艺术水平高，鸟神气活泼，线条纤细、淡，以上用色罩，匀净，画风与文献合。绢的气息，皆可看出非五代后北宋物，元人有记载。题"付子居宝习"，墨色腻浮，如在"包浆"上，恐为添款，作品不一定离黄筌太远。

黄居寀《山鹧棘雀图》（台北故宫博物院藏），下画大鸟：白鹧，石上有雀，底下有水。《宣和画谱》著录，有徽宗题签，亦"宣和装"。黄居寀曾在北宋宫廷服务。这画是真迹，用此画反证黄筌，差不多。

看画只攻一点不成，必须广泛运用旁证。

徐熙，现在还搞不清楚，日本印了几件《荷花》，与记

载不合，无稽之作。黄筌用色较浓，用线不是主要的。文献记载徐熙重用墨、用笔法表现，早期这样花鸟也很少。其孙崇嗣创没骨是变体，故徐派作品有早晚二期。

另董其昌题为赵昌的《写生蛱蝶图》，是复制品，很像徐熙。用线有顿挫，变化多，用色不遮线，我以为与文献记载徐熙有相同处。有南宋贾似道收藏印，元人题跋。董其昌题为赵昌，非是。北宋是没问题的。

南唐人物画：卫贤《高士图》，画梁鸿、孟光；顾闳中《韩熙载夜宴图》；周文矩《会棋图》（按：即《重屏会棋图》）。

卫贤此图《宣和画谱》著录，保存了黄绢隔水和徽宗题签，这幅与黄居寀《山鹧棘雀图》皆直幅改为卷，《高士图》保存原样，横题签，"推篷装"。人物不大，布景还不错。画史对他评价不是很高。画石浓淡、干湿、粗细皆有，皴法到家，与宋画接近了，构图满一些。这幅画在宋画中有记载，宣和时有六幅，周密时有两幅，今已一幅了。

《夜宴图》（按：即《韩熙载夜宴图》），元人有记载，明清以来本子很多，我在《古书画鉴考》（按：此书未见出版，可能即《古书画伪讹考辨》原书名）中考了一下，其艺术水

五代 关仝 秋山耸翠图
台北故宫博物院藏

平很高，韩熙载出现五次，角度皆不同，色彩线条皆有高度技巧。我们怀疑人脸画得太好了，像北宋晚期的。画手是高手，第一流作家。画上无古收藏印，旁证有南宋收藏印，隔水上有南宋人题，不全了。可能是南宋中期名相史弥远题的，有史的收藏印。我们对它的相信程度不如《高士图》。

《会棋图》很多人，肯定不是周文矩的。古人摹本无很好条件，高手易露出自己的时代风格和个人风格，低手画不好，徒具形模。此图艺术性低，人面部神情呆板，衣纹器具用线软弱匀整。用"战笔"画南唐中主生活情况，作为稿本有一定价值，恐为南宋人摹本。原有假徽宗题签，不符合宣和题签格式，双龙玺也是假的。明朝人题，沈度、文徵明皆假的。文献记载周文矩原作有徽宗题诗，这里没有，艺术水平不是太低。

国外有《宫中图》分四段，亦稿本（分藏于美国克利夫兰艺术博物馆、哈佛大学福格博物馆及美国大都会艺术博物馆），古本不一定是周的。有正书局印的《琉璃堂人物图》与《文苑图》（按：指韩滉《文苑图》）有关，假徽宗题为周文矩作，多《文苑图》一倍，部位也同，前面更多三人。一般作假画

五代 胡瓌（传） 卓歇图（局部） 故宫博物院藏

佚名 番骑图（局部） 故宫博物院藏

縱弄石
渠績莪
畨騎積
莪勲神
愦起脫
真居上
綢乃異
結搆繁
和鼓鰈
人寒犅
乗馬貟
褒驍㮇
強勝驪
帚禿贈
首題五
字假藉
瘦虫贋
骉如
辛亥折
正巾䧏
泐钇

五代 黄筌 写生珍禽图 故宫博物院藏

不能比真的多，比真东西少的可能有。可能二本皆非原稿。

《文苑图》临得早，水平高；《琉璃堂人物图》临得晚，水平低。《文苑图》有"集贤院御书印"，李后主时代的，可能是真的，也许周文矩既画短的，又画长的。

有人认为可从衣冠制度上断时代。但出土不全，不能知道某一种服装的起止，只能作旁证之一。《听琴图》人物（按：指宋徽宗御题的《听琴图》）穿白靴，有人认为非宋，没有道理。

宋 黄居寀
山鹧棘雀图
故宫博物院藏

宋 赵昌 写生蛱蝶图 故宫博物院藏

青虫出菜甲
托质化為蝶、、
已示復虫生
減还文瞳翮
栩飘秋煙迷
雜贴霞蓁煉
為長生術金
丹了無涉
乾隆己未仲秋
御題

五代　顾闳中　韩熙载夜宴图（局部）　故宫博物院藏

五代 周文矩 重屏会棋图（局部） 故宫博物院藏

五代 卫贤 高士图
故宫博物院藏

宋代篇

　　宋代画家更多，东西也更多，南宋多。早期人物画，主要是宗教题材。

　　武宗元《朝元仙仗图》在香港，是壁画稿本。稿样的作用：一、修改。二、给花钱者批准。三、重画壁画用。上有题名牌，有字，画头发是外勾线淡墨涂，树木只勾轮廓，亦不同于武宗元很古的画法，画荷叶不画脉，断为粉本，为当时粉本定稿。原定为武宗元，艺术水平与记载大致同，水平高，画风近乎吴生系统。

宋　武宗元　朝元仙仗图（局部）　私人收藏

朝元仙仗图（局部）

宋 燕肃 春山图 故宫博物院藏

　　与徐悲鸿藏本（按：指《八十七神仙图》）同，徐氏认为他的是唐本，《朝元仙仗图》是摹本。我们认为《八十七神仙图》水平较差，时代较晚，也不能说《八十七神仙图》就是摹的。气息、人形象秀，《朝元仙仗图》还胖些，《八十七神仙图》秀，线亦精细一些，题名牌无，头上原有，挖掉不

完整了，定是后人粉本。画画的人是有本领的。无旁证。比周文矩《会棋图》高一些。

燕肃《春山图》元明清相传。纸本，太破，百分之五十以上是补的。左角款"燕肃画"，一半以上是补出来的。画风别致，稍欠细琐，水平不太高。有几十个元人题，都肯定

宋 李成 茂林远岫图 辽宁省博物馆藏

为燕肃，题者为名人，文学家，但不一定精通鉴别。存疑，断为北宋早期山水画。

宋山水画人物画扩大，花鸟画亦多起来了。

李成，米芾有"无李论"。明清著录上有几件。

《茂林远岫图》《寒鸦图》均藏辽宁（按：指辽宁省博物馆）。前者更有价值，破损很甚，模糊，有宋人题。张丑说题句是配的，我们看不像配的，有南宋印，贾似道印。

1953年我见过，风格近郭熙、燕文贵之间，较特殊，艺术水平不低，有研究价值，旁证、保人亦较好（按：保人是指可以用作鉴定旁证的题跋者）。记载讲，郭熙学李成，李成真面目已很难了解。

《寒鸦图》画法特殊，用笔短而碎，与李、郭相去甚远。元人赵子昂等题无一人说是李成的，现改为宋人《寒鸦图》，可能是北宋晚期的作品。

宋 李成 寒鸦图 辽宁省博物馆藏

日本有《读碑图》（按：即《读碑窠石图》，日本大阪市立美术馆藏），为李成、王晓合作，李画树，王画人马，画法像郭熙。树作蟹爪，石作云头皴，绢双拼。南宋见的有碑、有树、无人，这幅绝非南宋周密所见本，可见南宋流传以来绝非一幅。周密见本亦未必是真的，此幅也未必是真的。

故宫旧藏《寒林平野图》（按：今在台北故宫博物院），雪景，故宫印过，气味不够，恐为摹本。

范宽《溪山行旅图》（台北故宫博物院藏），是真的。用雨点皴，方中圆、硬中柔，气势雄伟，淡色无款。明董其

寒鸦图（局部）

宋 李成 读碑窠石图 日本大阪市立美术馆藏

枯枝轻虫壳
松叶润々寒
身形雪时憵
向龙泉经一
再霁惊淋景
岛春々新来
尚水

李成寒林平野

宋 李成 寒林平野图 台北故宫博物院藏

宋 范宽 溪山行旅图 台北故宫博物院藏

宋 范宽 雪山萧寺图 台北故宫博物院藏

宋 范宽 雪景寒林图 天津市博物馆藏

昌题诗堂，断为范宽之作，是可信的。艺术水平够，上有宋印。

《雪景山水》（按：即《雪山萧寺图》，台北故宫博物院藏）用笔较简，与《行旅图》有相同之处，可能是真的。王铎题的大幅传天津私人手中的范宽《寒山行旅》（按：即《雪景寒林图》，天津市博物馆藏），安仪周有记载，有款。其他则较差。日本印《重山叠嶂图》风格像，艺术水平低。烧残，有米芾题，还是较好的。

宋画主要是定名的对错问题，过去古董商为了卖钱，往往以名家的名字去附会，宋已有"马皆韩幹牛戴嵩"之说。

董源《潇湘图》《夏景山口待渡图》，后者在辽博（按：指辽宁省博物馆），笔墨、绢质地一样，百分之百肯定同出一人之手。元柯九思等人说《夏景山口待渡图》是董源真迹，承认他我们同时肯定了《潇湘图》也是真迹。

从记载看，知董源面貌不只一种，尚有青绿，《故宫名画三百种》中有《龙宿郊民图》（台北故宫博物院藏），我们认为并非学李思训者，是完全用笔墨画完以后才着的青绿，但也是用的圆笔，画的是江南山。根据流传、艺术水平，我们认为可能是董的另一种面貌。

又日本藏《溪山行旅图》半幅，面貌与《龙宿郊民图》略同，是双拼绢的一幅绢，无款，根据文献记载、艺术水平，可断为董作。

《洞天山堂图》，故宫旧藏（按：今在台北故宫博物院）。《石渠宝笈》未见著录，本身有很古的印，艺术水平高，风格与五代画有出入，山顶圆，下画平坡、石树，用一些干笔，山顶近于米点，近高克恭，上题四大字，很像北京"金鳌玉栋"匾上的字，而它传为明严嵩写的，那么《洞天山堂图》也可能是严嵩题的，其子是大收藏家。诗堂有王铎题为董源，今改为宋人。

北宋中期李公麟，传世作品似乎极多，沈阳七八件，故宫也很多，都够宋画。有些在时代上并不错，错在于附会于李氏一身。白描未必从李氏开始，他当然画的较多，白描可能源于粉本。

现存一件李公麟题名的，及有同时人黄山谷题字的《五马图》（按：此图曾入藏乾隆内府，后经溥仪流入日本，2018年重现，今藏日本东京国立博物馆）。故宫藏《临韦偃牧放图》有李公麟题名，虽说是临韦偃，恐在技巧上已是自

五代 董源 潇湘图 故宫博物院藏

五代 董源 夏景山口待渡图（局部） 辽宁省博物馆藏

己面貌，只是在部位上用了唐粉本，在勾描上、布景上，用笔自然、写意，摆脱了同时代人的拘板。款作小篆，记载上也有李公麟研究小学写篆字。这一张作品可靠率千分之千，有宋徽宗题，"宣和装"后隔水还在，绢本。

《五马图》，着色，人画得大，线条简单，线条近于《临

五代 董源 龙宿郊民图 台北故宫博物院藏

韦偃牧放图》，线条流利，艺术水平与之相等，又有黄题，毫无问题。纸本，记载中李创作用澄心堂纸，仿的用绢。

以这两幅印证其他便很便利，当然也包括不了李氏一生（所绘），早年可能差一些，一般讲早晚尽管有差别，但也有共同之处。有的画家多变，有的画家到一定年龄之后变化就很少了。从两件作品可看出李氏作品特高，不会有水平太低的，才学画时期也许较差，但能保留的往往是好的。时代越远淘汰的东西愈多。

《维摩演教图》《西岳降灵图》画得不错，用笔不同于《五马图》，用笔光滑，无草草之迹。前者有古假印。《西岳降灵图》本身有李公麟同时的贺方回（按：贺铸，1052—1125，字方回，祖籍山阴，出身贵族，宋太祖贺皇后族孙，北宋词人）题，并说自己请李公麟画的。贺为词人，可从明刻帖中见其字学苏体，题跋字也学苏，但较差。贺方回并云见魏泰（按：魏泰，北宋士人，字道辅，襄阳人，出身世族）藏此图而请李公麟传摹，魏事迹亦可查，而所云之事与史实不符。史传记载，有时错误，但此画错误很多，估计作假的人有一些常识，但无粉本。连款带画全是南宋的。南宋时，李公麟的东西还很多，

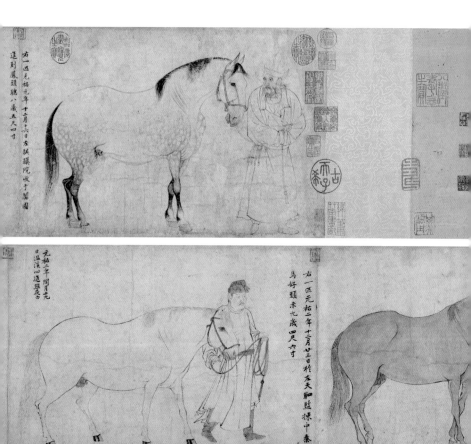

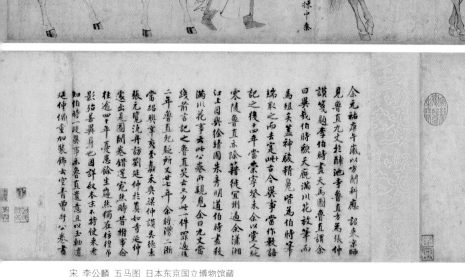

宋 李公麟 五马图 日本东京国立博物馆藏

9787547922514

杜陵題畫馬不一吷此
取義死脩辭當時此
技誰絕勝陳閎曹霸
臻神奇幹難畫肉不
畫骨天閑等驥皆能
師後來繼者何參寥
沛艾天英之鳳頭驄
末于滇國董鐙錦韉
圖迥立見五馬權奇
三百年始得伯時橫
頸赤照夜白倣唐名為
翩相隨天駟家毀好
其後一馬失題識昂藏
殊相星瞳輝藝成放
筆一馬祖太僕惆悵
何爭著我潤元祐多
正士拔茅雲路駿驪
驊伯時軒晃有弗屑
喜畫畫寫能累斯清
流注禍自取姓名未
泐安民碑丹青結撰

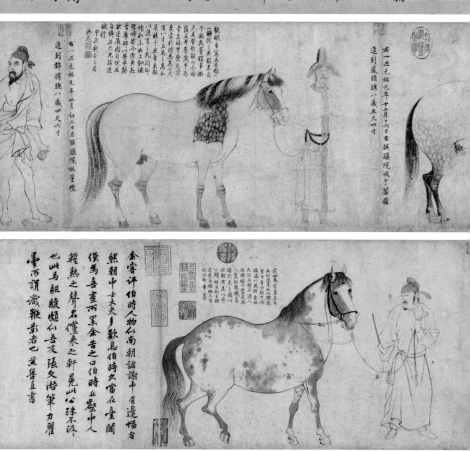

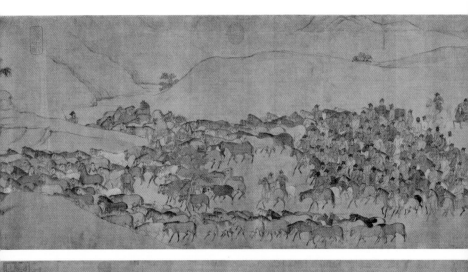

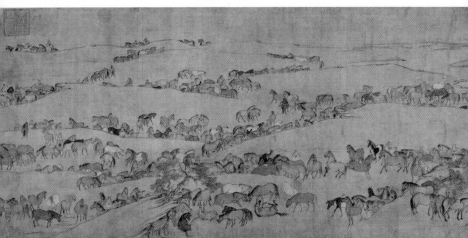

宋 李公麟 临韦偃牧放图（局部） 故宫博物院藏

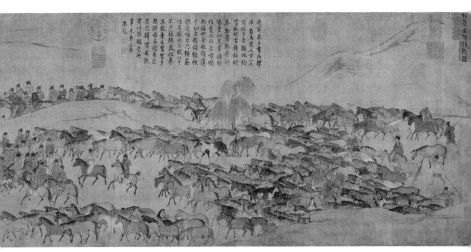

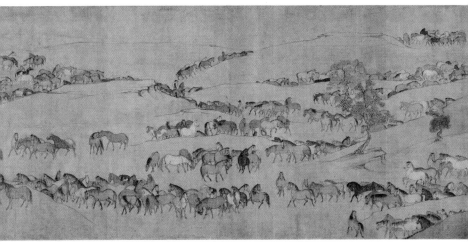

宋 李公麟 维摩演教图（局部） 故宫博物院藏

宋 李公麟 西岳降灵图（局部） 故宫博物院藏

作假人做了个有旁证的。

《免胄图》即《郭子仪见回纥图》（台北故宫博物院藏），与《维摩演教图》都是流利光滑的，款字不知真假，如是真的，《维摩演教图》也可翻案，待考。艺术水平也与《维摩演教图》同，艺术水平还高。用笔要毛，不毛无笔力，不含蓄，留不住。好笔法，要软中带硬，柔中有刚，《五马图》具备。

宋徽宗画存世不少，自题款，更有自题诗，画的面貌不一，不是一人画的。因自己地位高，赏赐大臣时，用画院作家的画自己签个名，没讲这张画是不是自己画的。南宋《中兴馆阁录》记载，有的说是御画，有的说是御题画。《芙蓉锦鸡图》即是御题画，《腊梅山禽图》（台北故宫博物院藏）亦是。

《雪江归棹图》有蔡京题，可见徽宗承认，也难肯定就

北宋 李公麟 免胄图 台北故宫博物院藏

免胄图（局部）

是徽宗自己画的。他会画，很难讲哪一种是真的。现至少有一二十幅。一类很工细，还有一种较拙。花鸟水墨的多些，着色的花鸟、山水、人物都有。宋徽宗毕竟不是专业画家，已工的不能拙，拙不能巧，估计拙一些的是宋徽宗所画，其他可能是当时画院名手所画。《听琴图》最早记载是御题画。

还有日本《十二珍禽图》（按：即今称《写生珍禽图》，现回流中国，私人收藏），刊于《中国名画集》。《四禽图》《柳鸭图》《芦雁图》《池塘秋晚图》。《池塘秋晚图》（台北故宫博物院藏），有范（按：指范逾）、邓（按：指邓易从）二题，皆假。《柳鸭图》（上海博物馆藏）也有二人题，也假。《宣和睿览集》中散出的《瑞鹤图》（辽宁省博物馆藏）、《祥龙石图》《杏花鹦鹉图》（美国波士顿美术馆藏），三个格式一样，像是代笔，《画继》中认为是徽宗作，值得怀疑。

马和之，有"小吴生"之称。其《毛诗图》，原清宫学诗堂藏，乾隆时有十四卷，还有《赤壁图》《袁安卧雪图》，均见于《石渠宝笈》记载。我见过存世十二卷。乾隆十四卷中一至四卷和另一诗画册，相传诗是高宗写的。四卷可分四等，应该水平不是差得很多，不出一手，较好者为"鹿鸣"（按：

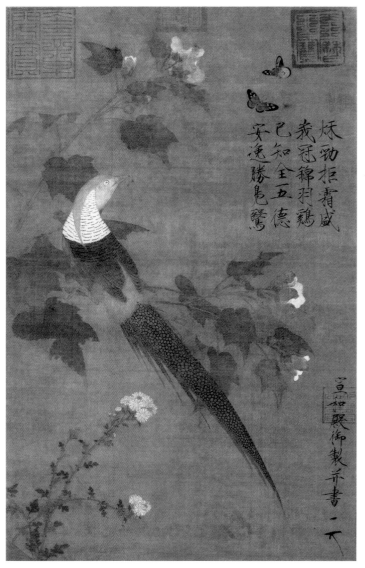

烁动拒霜盛
我冠锦羽鸡
已知全五德
安逸胜凫鹥

宣和殿御製并书

宋 赵佶 芙蓉锦鸡图 故宫博物院藏

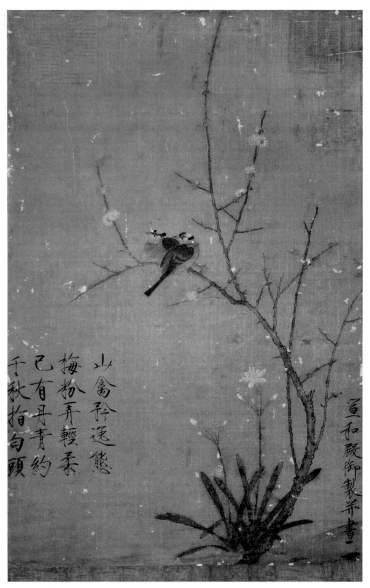

山禽矜逸態
梅粉弄輕柔
已有丹青約
千秋指白頭

宣和殿御製并書

宋 赵佶 腊梅山禽图 台北故宫博物院藏

聽琴圖

吟徵調商灶窗桐
松間疑有入松風
仰窺低審含情客
似驗無絃一弄中
白采詩題

宋 趙佶 听琴图
故宫博物院藏

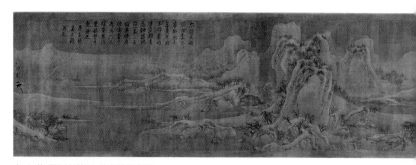

宋 赵佶 雪江归棹图 故宫博物院藏

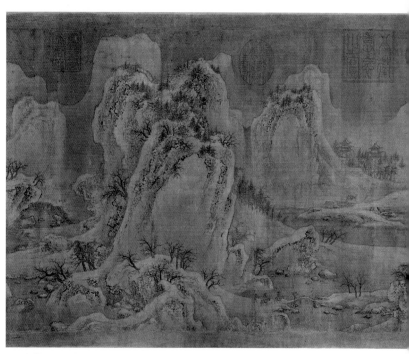

雪江归棹图 （局部）

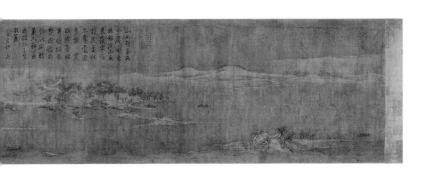

拖銀波不真

艮嶽寧惟

檀花芎化

工奪霎固

多能窮

啟右圣姑

井倫跋存

楚園信非

誇以斯精

義入神旦

為政施之宣

敬愛

己亥仲冬

御題

宋 赵佶 池塘秋晚图 台北故宫博物院藏

政和壬辰上元之次夕忽有祥雲拂鬱
低映端門衆皆仰而視之倏有群鶴
飛鳴於空中仍有二鶴對止於鴟尾
之端頗甚閒適餘皆翱翔如應奏節
往來都民無不稽首瞻望歎異久之
經時不散迤邐歸飛西北隅散感兹
祥瑞故作詩以紀其實

清曉觚稜拂彩霓仙禽告瑞忽來儀飄飄
元是三山侶兩兩還呈千歲姿似擬碧鸞
棲寶閣豈同赤鴈集天池徘徊嘹唳當丹
闕故使憧憧庶俗知

御製御畫并書一（押）

宋 赵佶 瑞鹤图 辽宁省博物馆藏

宋 赵佶 祥龙石图 故宫博物院藏

宋 赵佶 杏花鹦鹉图 美国波士顿美术馆藏

指《小雅·鹿鸣之什》），字写得也好。画不好的，字也不好。《毛诗》用笔，天真、自然、活泼，不受拘束，通乎行草，但都够南宋。字为宋高宗书，在当时为第一流写家，水平高。四卷中有两张避"构"字讳，一避高宗子孙之讳，故绝非高宗写的。《赤壁图》可能是高宗写的，高宗字真，故画也可能是真的。陶风楼罗家的较差，当时一人创稿后，很多人仿，故非马和之者即当时人画，字是御书院人写的。避讳避到孝宗为止，更晚的尚未见。艺术水平最好的是《鹿鸣》《赤壁图》，字最可靠，高宗草书，好。

宋人《百花图》，可能是南宋上中期的，用笔细，带一些拙，不粗。梅花像扬无咎，他是南宋院外画家，自创新法。朱熹集中题画说，扬补之外孙汤正仲（叔雅）新方法"倒晕"，"倒晕"即反托，故可知此画与汤叔雅有关（或他，或是其弟子）。元钱选用色画花卉，但勾勒画法是学过这一画派的，元朝更粗简。

李唐还是北宋人，在画院供职，年龄大于马和之，是范宽的路子，变了些。今之可作标准的可靠作品有：

《万壑松风图》，有款，大斧劈，墨为主，浓，略有色。

宋 佚名 百花图（局部） 故宫博物院藏

在台（按：指台北故宫博物院）。

《采薇图》，笔道粗，水多一些，墨不太浓。在故宫（按：指故宫博物院）。

《江山小景图》，大斧劈，墨为主，浓，略有色。有款，在台（按：指台北故宫博物院）。

　　《长夏江寺图》（故宫博物院藏），浓墨上又用石绿及金分染。有宋高宗题"李唐可比李思训"，未签名，但字不假，故李唐绝对不假。

　　过去一般大东西都画得浓，因大画远看。另一方面，《采薇图》淡了一些的原因，也可能因为是李唐晚年之作。

《晋文公复国图》卷（美国大都会艺术博物馆藏），每一段有高宗题字，是高宗早年字迹，可能尚未称帝，石用小斧劈，方中带圆，无款，有元人题。

《烟冥晚泊图》是高宗做太上皇时所书，恐高宗未做太上皇李唐已死，这可能是先画后题，也可能是很好的摹本。

高宗吴后写字如高宗，《青山白云图》（故宫博物院藏）题字如高宗，下盖坤卦印。高宗有时用乾卦印，可见是吴后书，画也画于吴后死以前。

刘松年先学李唐，是张敦礼的学生。刘画少，传世更少，但不比李唐更少。四轴有款。

《罗汉图》三幅（台北故宫博物院藏），有开禧年号，宁宗时。

《醉僧图》（台北故宫博物院藏）一幅，刘松年活动于孝宗到宁宗，南宋中期，画上未见皇帝题，画风同李唐《晋文公复国图》，比《采薇图》稍有不同，人用笔更粗，树石更细，小斧劈，松针细密，精细而有气魄。

《四景山水图》（故宫博物院藏），无很早收藏印，元人有题。

宋 李唐 万壑松风图 台北故宫博物院藏

宋 李唐 采薇图 故宫博物院藏

宋 李唐 江山小景图 台北故宫博物院藏

宋 李唐 长夏江寺图（局部） 故宫博物院藏

宋 李唐 晋文公复国图 美国大都会艺术博物馆藏

　　马远、夏圭活动到宁宗至理宗朝，存世作品较多一些，也有些有款字，也有南宋帝后题字的。马远画上有时有宁宗及杨后题字，杨氏享寿七十许，理宗朝才死。夏圭画上有理宗题字，基本上学高宗。宁宗、理宗学高宗而艺术水平低，宁宗尤差。《踏歌图》（故宫博物院藏）即宁宗写，两幅《华

灯侍宴图》（台北故宫博物院藏），亦宁宗题。《水图》（故
宫博物院藏）为杨氏字，有坤卦印，坤宁宫印等。马画有时
自己题字。《踏歌图》大斧劈，一尺长，半尺长。马远比李
唐简，构图空灵些。马远《踏歌图》《水图》都标准。《商
山四皓图》（美国辛辛那提艺术博物馆藏）较差。

宋 刘松年 罗汉图
台北故宫博物院藏

人之迷源久重沾
每日松崎惟一壺
草聖欲索狂便驚
真堪畫作醉僧圖

宋 刘松年 醉僧图
台北故宫博物院藏

《竹涧焚香图》《深堂琴趣图》（均故宫博物院藏）。

马远比马麟有差别，有时也不好区别，有人说父代子笔。

马远还有一种较此细的，马麟也有细的。

《观瀑图》（台北故宫博物院藏），老到泼辣，不同马远，

宋 刘松年 四景山水图 故宫博物院藏

南宋后一般不放纵，有款绝不假。

马麟《伏羲、夏禹、帝尧、商汤、周武王》（台北故宫博物院藏），即《道统五祖像》，有理宗赞，事见《宋史》，风格谨严。

夏圭《四景山水》（按：即《山水十二段》卷，今存四段藏美国纳尔逊—阿特金斯艺术博物馆），有款及理宗题，近乎马远，而喜欢用粗笔中锋，方中圆，马远侧一些。

夏圭有款的小东西多，大的东西有《溪山清远图》（台北故宫博物院藏）。他一般多用水，纸性近于绢，这张画有枯笔。夏圭作品一般以墨见长，墨中见笔。陕西印本长卷，三丈多，纸更生一些，画得并不太好，明朝著录，无南宋皇帝题字，宋元题跋及款。纸与作风是没错的。

戴进摹古本事极大。工笔画容易摹得像。

赵伯驹有款者至今未见。其作品真假皆少。《江山秋色图》（故宫博物院藏）可能是真的。明初已传为赵作，可见是有根据的。艺术水平很高，有洪武题字，题签百分之九十不可靠。

赵伯骕《万松金阙图》（故宫博物院藏），赵子昂定为真迹，有可靠性。

北宋中苏东坡《枯木竹石图》（私人藏），南宋扬补之、赵孟坚、赵子固用纸，用笔少水分，少渲染，多皴擦，元以后干笔画盛行。工具服从画家需要。

宋 马远 华灯侍宴图
台北故宫博物院藏

宋 马远 水图（局部一） 故宫博物院藏

宋 马远 水图（局部二） 故宫博物院藏

宋 马远 竹涧焚香图 故宫博物院藏

宋 佚名 深堂琴趣图 故宫博物院藏

宋 夏圭 溪山清远图 台北故宫博物院藏

宋 赵伯驹 江山秋色图 故宫博物院藏

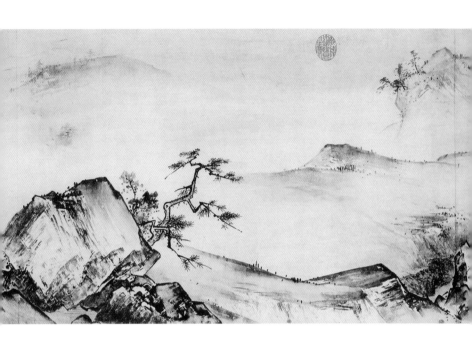

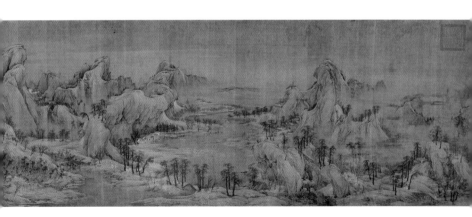

宋　苏东坡　枯木竹石图　私人藏

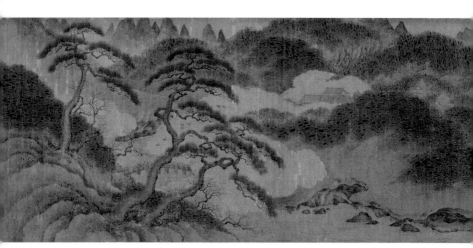

宋　赵伯骕　万松金阙图　故宫博物院藏

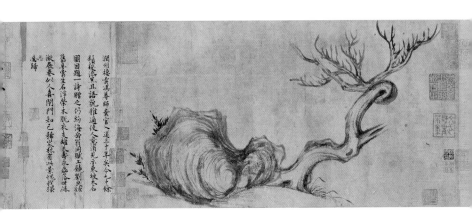

元代篇

元代画往往有题，全有印。印是死的，不能相差太远，赵子昂（赵孟頫）印之赵字有近于隶书的"肖"和近于篆书的"肖"二种，全是真的，古人用若干印，不只一方。

钱选，生时即有假画。

《浮玉山居图》（上海博物馆藏），刊于《伟大的艺术传统图录》；《秋江待渡图》在故宫（按：指故宫博物院），这两件山居图用印也不同。后一件应是《幽居图》（按：今定名为《山居图》，故宫博物院藏）。《八花图》（故宫博物院藏）款、题皆可靠。

赵子昂还有很多印是相同的。

赵子昂是承前启后的重要人物，面貌较多。

《幼舆丘壑图》，学六朝人物山水，如展子虔《游春图》，次子赵雍、董其昌等题，今在香港（按：现藏美国普林斯顿大学艺术博物馆）。

元 钱选 秋江待渡图 故宫博物院藏

元 钱选 山居图 故宫博物院藏

元 钱选 八花图 故宫博物院藏

元 赵孟頫 幼舆丘壑图 美国普林斯顿大学艺术博物馆藏

元 赵孟頫 水村图 故宫博物院藏

元 赵孟頫 重江叠嶂图 台北故宫博物院藏

屈子卜居
後潭遇
漁父逢滄
浪鼓枻玄
悟水自
重重
己未暮春
御題

拾級楊榭上
一層浪漫揚ふ
見室際水村
固闲谁家好
匡景至殷示
我曾
來此幽其莊
釣催外陰蘆楊
見六村風物忙
乾乾松雪圖
中表村莊遠鎮
斯卷書句恒问
以當起句表實
楊榮

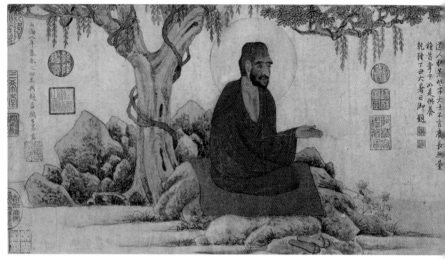

元 赵孟頫 红衣罗汉像 辽宁省博物馆藏

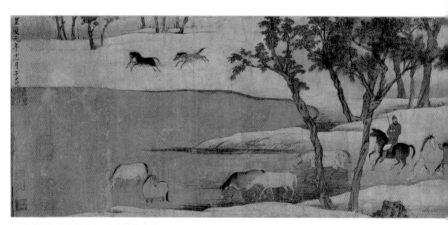

元 赵孟頫 秋郊饮马图 故宫博物院藏

《红衣罗汉像》，在沈阳（按：指辽宁省博物馆），（罗汉）坐绿石上，用枯笔，学古。

《秋郊饮马图》（故宫博物院藏），用绢，用笔繁复，不同于唐，学李公麟白描。他的山水有两种：董、巨、李、郭，加很大变化，主要是少水分，用干笔。

《水村图》（故宫博物院藏），天水皆白。

《重江叠嶂图》（台北故宫博物院藏），不拘形似，觉更生动，不是草率，元很重视这一点。

赵又喜画枯木竹石，一说此题材始于五代李夫人。

元代不题字的很例外，元以后一般可以相信，完全掌握了他的特点了。

高克恭存世东西太大，可靠一些的要靠旁证。

《云横秀岭图》《春山晴雨图》（皆台北故宫博物院藏），都在台湾，本人无题，前者有李息斋、邓文原题，后者有李衎题，均称高作。绢本、着色，有一部分学米派。这二幅近乎宋画。

《秋山暮霭图》（故宫博物院藏），残，学米，手卷，柔、模糊，本身三题：高（克恭）自己、赵子昂、邓文原，今唯

元 高克恭 云横秀岭图 台北故宫博物院藏

元 高克恭 春山晴雨图 台北故宫博物院藏

元 高克恭 秋山暮霭图 故宫博物院藏

存邓题。

早期问题主要是断代，元以后更着重真伪。元有保守派作者，继承宋，如《消夏图》（美国纳尔逊—阿特金斯艺术博物馆藏）。《江村书画目》著录《消夏图》和《梦蝶图》，以为刘松年画。后发现"毋道"款，为元刘贯道画。《消夏图》看风格为宋末元初，轻重、顿挫变化大。

孙君泽、丁野夫、张观也是保守一派，孙、丁作品有印本。

黄公望，松雪斋门生，学赵子昂。

《富春山居图》故宫藏（按：指台北故宫博物院），一真一伪。伪者先进内府，乾隆题了四十多次，后又收入真的，指鹿为马，令人写文章。伪者最早为康熙初摹本。真本晚明在吴氏手中，死前要烧，其侄子救出已烧掉一尺。原本有自己的题，摹本在烧以后重裱以前。

《快雪时晴图》（故宫博物院藏），卷前赵子昂题"子昂为子久书"。安岐有记载。赵题，元跋。项子京印假，安印真。从迹象看，定为真。又有一假画，画的类似，叫《九峰雪霁图》（故宫博物院藏），绢本。清初邹之麟收藏，他说之前题与画已拆开，又有恽寿平、王石谷（王翚）、笪重光题，恽（寿平）、王石谷题得含糊。

《九峰雪霁图》轴（故宫博物院藏），故宫有两张，一为摹本。

倪瓒存世珍品二十几幅，用笔较虚、空灵。也有半真半假的，淡着色画远山，用笔重，刻板。

张子政（张中）画像王冕，一幅张画倪题，后割为倪作，藏上海博物馆，题中有"张君狂嗜古"，又有"吴淞江水绿"，

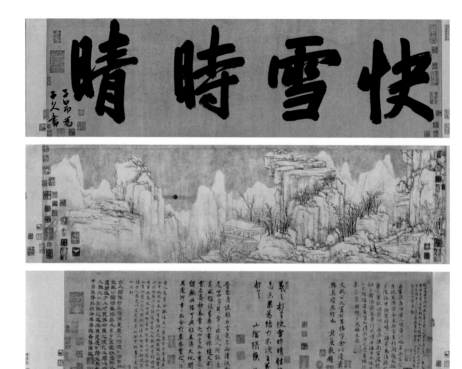

元 赵孟頫、黄公望 快雪时晴图卷 故宫博物院藏

正是张子政画。

《云林雪霁图》，《式古堂书画汇考》误为卷，王蒙大片题字，裱后又加一层浓墨，像清乾隆后加的，笔干枯。不得（能）太相信著录。

吴仲圭(吴镇)《渔父图》卷，刊于日本《中国名画集》(美国弗利尔—赛克勒艺术博物馆藏)，上海（按：指上海博物馆）有一件，都有款，构图全同，一笔道浑圆些，一锋芒露些，题句"渔父词"。他自己讲是荆浩的本子。仿也只是大概了。吴学董、巨用湿笔。

王蒙《关山萧寺图》（故宫博物院藏），用笔细，规矩工整，容易临像，没毛病，画得好。无惊人处，平，无警句。见《大观录》著录，题二首七律。不晚于明中期以后，有明末清初收藏印，王时敏子（按：应为其第八子王掞，字藻儒，一作藻如，号颛庵、西田主人）收藏印。作伪一般只减少一些，而非增加一些。《大观录》题句多。今见者题句少，合于一般作假规律。

王石谷（王翚）年轻时期作假元画，不是摹，而是造。

《竹趣图》，王翚作了四五幅假。王也作倪云林（倪瓒）、曹云西（曹知白）的。《故宫书画集》所印《高使君诗意图》题元郭畀作，为王翚作。

元 王蒙 关山萧寺图
故宫博物院藏

清　王翚　竹趣图
故宫博物院藏

元 吴镇 渔父图 上海博物馆藏

元 吴镇 渔父图 美国弗利尔—赛克勒艺术博物馆藏

明代篇

明清东西多了，注意点不同了，更细了，细到一个作家早晚期的不同。

个别画家作品仍很少，无以窥见全貌。

愈到后期，大名家作品越多，是因为坏的逐渐被淘汰了。元明画家画迹，尚未见到比大名家之作品更高的。

而在明，宫廷画很少了，大名家之作还不及宋元保存的多，这是因为：一、改为宋元画了；二、挂在墙上，毁了。

宋宫廷画家题款爱写"臣某恭画"，明无臣字，最多写上职衔。永乐到成化中，宫廷画最盛，画派有许多，多学南宋院画，山水尤甚。

明早期画院，浙人、闽人甚多，不知何故。商喜、倪端、刘俊、戴进、谢环皆是。有人认为戴进未进宫廷，另一些人认为他进而复出。

元代无画院。明画院略同南宋画院，题材内容变化不大，

也画壁画，如法海寺。

明画家作风异于马（远）、夏（圭）。戴（进）、商（喜）二人笔法对当时影响很大。元明学李、马者，用笔多折，偏露，顿挫多。《长江万里图》（台北故宫博物院藏）是明代作品，即由此断定。

宋画院渲染细致，层次多。明人渲染较草率，无宋画厚。

《巴船下峡图》（按：故宫博物院藏，即传李嵩《巴船下峡图》此页，《石渠宝笈续编》著录的《艺苑藏珍》册之一）为明人临宋画，用笔薄、露、侧，少含蓄，少弹性。绢的新旧也不同。不是黑白，而是气息不同。

故宫藏朱端《弘农渡虎图》（故宫博物院藏），原款被挖去，未题假款。有人在挖款前见过，但有朱端的"钦赐一樵图书"，未被挖去。

李在《阔渚遥峰图》（故宫博物院藏），李（在）款被挖去，今天还看得见未被挖干净的痕迹。

上海（按：指上海博物馆）见周臣一画，周臣二字上盖假印，题夏圭，今存上款。

吴伟画粗而放纵，保存较多，吴老年过于放，创作态度

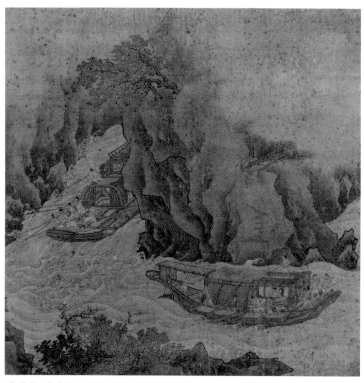

明 佚名（传李嵩） 巴船下峡图 故宫博物院藏

明 朱端 弘农渡虎图 故宫博物院藏

明 李在
阔渚遥峰图
故宫博物院藏

明 吴伟 武陵春图 故宫博物院藏

不谨严，不含蓄。明人就有说吴是学戴（进）的，非也。他早年是学马、夏的，早年作《铁笛图》，在上海博物馆，《武陵春图》(故宫博物院藏)晚一些，是学赵子昂、李公麟一路的，后来为了博时好，不得不受一些戴的影响。李著始学石田（沈周），后因吴伟派盛行，便改学吴伟了。这里边还有地区问题。

吕纪细笔多，写意作品可能学林良，林良比南宋画粗放一些，宋也有粗的，下笔慢，含蓄，较厚。

画院主要以北京为中心。苏州作为绘画中心较晚。

沈周引起了明东南院外画风的新变化，名望大，作伪多，弟子多，学得很像。文徵明亦然。要研究他们作品的真伪，就要研究他们学生的作品。

明 吕纪 桂菊山禽图 故宫博物院藏

钱穀的画很像文（徵明）。历博（按：现中国国家博物馆）一幅即是。

沈周的画有早、中、晚的变化。三四十岁、五六十岁、八九十岁。

沈周早年书学沈度、沈粲。绘画承家学。三四十岁仿董巨山水，学元人吴仲圭、王蒙，上溯董巨；六十岁左右吸收广了，学宋名家，用笔简了。早年肉多，晚年骨多。沈特点是骨法鲜明，少皴，愈益苍老，简练，面貌多。沈老年作画忙于应酬，很率意，造伪者多学晚年。五十岁以后书法学习黄山谷，越老越荒疏脱落，中期名迹亦有摹本。沈在刚死时，画已很难分真赝了。

文徵明自己面貌不明，作假的面貌也很多。文（徵明）创作态度谨严，可分几个阶段：

三十至五十岁，细弱的多，学赵子昂、王蒙。

五十至六十岁，简了一些，粗了一些。近于吴仲圭（梅道人）。

七十至九十岁，更苍老。

他同一时期的画也有几种面貌，学黄子久的少，也偶尔

明 沈周 庐山高图
台北故宫博物院藏

学倪（瓒），以元为主，掺一些宋的技法。学生朱朗做假画，是学中期较细的，据说二人为邻，有乞画者欲价廉，找朱，误入文家，说假文徵明，文徵明说："我给你真文徵明假朱朗吧。"

钱穀可能给文徵明代笔。故宫绘画馆的《雪景山水》（故宫博物院藏）是钱穀的，历史博物馆（按：现中国国家博物馆）的一幅也是钱穀代笔。陆治也为文徵明代笔。作假的人，一般不作早期的。

文徵明的画题年月的较好，是鉴定的便利条件。

唐寅一般不写年月，要用别人题句的时间考订。

一般早期都嫩一些，有人成熟得晚。唐寅基本学李唐，为周臣弟子，不死守南宋院画，有一种作品较保守。临李唐多用绢，写意粗的用纸。另有作品放纵，是晚年的。《风木图》（故宫博物院藏）三十余岁作，很苍老。早期也有写意之作。

假画亦不少，代笔不多。画钱塘景物，用宋风格。

仇英多摹古，学李、马、夏、刘的都有，但逃不出南宋范围。偶学郭熙及元人。作品有水墨、青绿两种，他活了五十多岁，早期遇文徵明，晚期遇项子京。仇英作品不写年月不题款。

明　唐寅　风木图（局部）　故宫博物院藏

据记载，仇英有代款，为文嘉等人，有一部分作品质量较差，可能是早年的。

一个人早年是粗是秀，以后往往即按这一方向发展。苏州见《瑶台清舞图》卷（旧藏过云楼，后藏苏州文管会），较写意，作于万历间，是在周天球家集会后画的，此时仇已亡。画后有《舞赋》，王宠书。仇同王宠不会发生关系，故伪（按：《瑶台清舞图》卷后，有王宠嘉靖六年书张衡《舞赋》，仇英二十余，太早，不可能见到王。后有张凤翼、周天球等人嘉靖三十六年诗跋，仇已死）。

明以后愈来愈不求形似。高手不求形似与南宫楚之不求

形似区别垄然。

不求形似者多文人、诗人，作画有立意，唯不屑于细节的繁琐描写。因多擅书，故有笔墨技巧，虽脱略行迹，而整体气氛多备。

徐文长（徐渭）画可远取，近取局部则多无交代，吴仓石（吴昌硕）亦然，如以形似论这些画便不恰当了。

徐文长五十以后才作画，善书。

《驴背吟诗图》（故宫博物院藏），骑驴的人用笔流畅而乏轻快，细谨有交代。徐的用笔是钝而轻快流畅的。有人认为有早晚之别，但徐五十以后才作画，共画了二十年左右，不会有什么更大变化，他一直到死都是半内行。画中树枝局部像徐，可能是他与朋友合作的。

陈道复（陈淳）画虽粗简，但枝叶、花均交代清楚，法度森严，是行家之作。白阳（陈淳）、青藤（徐渭）之间有行家、戾家之分，是由不同的学画过程决定的。

要了解一个画家，知道其学画过程很必要。董玄宰（董其昌）二十许始画画。

学画有几种方法：一、从师学画，接受衣钵，以后再发展；

二、不从师、不临古，本人是鉴赏家或书家，不求细节形似，不受形象束缚，用笔仍熟练，徐、董属这一种。

董其昌代笔有六七人。作伪者亦形成面貌。故真假难辨。代笔有赵左、沈士充、叶有年，都是行家，与董画则不相干。学董的人很多，有的学得很像，属于明末遗民画家。

傅山、王铎也不求形似。王铎比傅山内行，花卉更是莫名其妙，这样情况明末很多。

对这些画应另眼看待。他们特点：一、似而不似；二、合法而不合法。法是积累的经验，流弊则称为套子，失去生命。不求形似者，不为死法束缚。

陈洪绶不求形似之法是夸大，画人、画花比外行都有交代，但往往夸张其比例，画花夸张其颜色浓度，使之更接近图案。陈画造伪亦多，代笔者有陆薪、严湛，学得很像。其子亦代笔，但挺拔的线条或板或软，还缺乏雄伟之气。

江苏扬州、绍兴，广东，造假画多。绍兴作徐渭、陈老莲（陈洪绶）假画多。

项圣谟学宋元，无赝品。他好名气，下笔就想传于后世，创作态度谨严。

明 陈淳 梅花水仙图 故宫博物院藏

明 徐渭 驴背吟诗图 故宫博物院藏

明 董其昌 仿古山水图册 美国纳尔逊—阿特金斯艺术博物馆藏

清代篇

　　早期画家多，代笔亦多。宋元亦有，我们了解得少。

　　龚贤（字半千）也有假，但分不清是假还是代笔。官铨很近于半千，不同处是官铨勾树石用笔不重，龚贤用墨渲染，重笔勾勒。

　　王时敏晚年基本不作画，由儿子、学生代笔，第三子王异公（王撰）、王翚（石谷）、王鉴皆为王时敏代过笔。王石谷得王时敏器重提拔，故为代笔。王鉴也有一时期住王时敏家。

　　王石谷画迹流传最多，活了八十几岁，一生生活多有文献记载。三十几时伪作古画，元、宋，全凭臆造，本事很大，但易流露自己的面貌。中年声望高了，不复作伪。四十左右与恽南田（恽寿平）过从，相互影响。五六十岁时画细，在北京，为迎合权贵好尚。七十岁左右"开工厂"，收学生代笔。八十岁时不卖画了，不应酬了。老年画干。

清 王时敏 仙山楼阁图 故宫博物院藏

绿树团阴散晚凉 水扉闲

鸳鸯坐来犹爱南风起 浮荷

花荣利香 云林诗 王翚画

庚寅夏日

清 王翚 水阁延凉图 故宫博物院藏

清 王鉴 仿云林溪亭山色图 故宫博物院藏

王翚学生很多，杨晋、顾昉、徐溶，学其六十几岁老年面貌。

恽寿平书法写褚、钟而肥，画轻淡而有分量，伪作多轻薄，有人专作假。恽身体不好，有些画不自然。作假的人，找规律，有套子，学成了套子，也就死了。

近世作品旁证少，但作品多，可利用作品比较真假。

朱耷早年款题传綮、刃庵、雪个。画鸟眼为方形。四十至六十岁，风格由方变圆。八十多时全圆了。中间时期题款"驴"，在款题"传綮"时期以后，风格带方，最后才题"八大山人"。六十五六岁至六十七八岁，开始写左右都方折的"八"，后写左右都是点的"八"。无代笔，名满天下。石涛当时名不出扬州，朱耷弟子牛石慧签名释文为"生不拜君"，画像八大。

石涛早年，十八九岁时去宣城，遇梅清。三四十岁还受梅影响。他至宣城时梅已近五十。过去据题画诗（《重五即景》题诗与《五瑞图》题诗）考订他年龄，二画皆伪，不足据。

近发现材料，知石涛生于崇祯十四年（1641），明亡时两三岁，小八大山人十余岁，比王石谷还小。梅清用枯笔，石涛学梅清有些干，也有些王蒙影响。构图变化很多，奇险

清　朱耷　杨柳浴禽图　故宫博物院藏

清 石涛 云山图 故宫博物院藏

而不平正。用粗笔，晚年喜用粗毫偏笔，水墨淋漓。

他的字一种方而平正，一种粗而平正，楷规矩，草放纵。伪作多怪，粗劣。作细笔的少。扬州作伪多，广州也有。张大千作伪的特点是薄。

华新罗（华嵒）子华浚，山水人物极似乃翁，新罗虽闽人，雍正初到杭州。那里的王树縠学陈洪绶更平正，华三十岁左右者近王树縠。山水受石涛影响，花鸟受南田影响，用色清淡飘逸。恽不画鸟，华擅画鸟。晚画仕女人物，补景苍劲，脱略缣素，人则细秀。最近见华浚人物，人物为华浚画，背景为华嵒作。华嵒七十许有心脏病，手发抖，有时抖动，有时不抖。

齐白石也有早年画人物，晚年补景的情况。

华嵒靠卖画为生。

金农代笔搞不清，记载五十岁以后画画。龙翔篆玉，即让山和尚讲，自己是冬心老友，金农作品恐非金画而是门生之作。另有人说金的画皆罗两峰（罗聘）、项均所画。

金（农）画气味好，有气韵，用笔清秀，学生达不到，轻而有分量。罗聘重不秀，罗聘二十八九岁至三十岁左右时，

金七十许，可见代过笔。项均画梅。金冬心（金农）之代笔多于亲笔。

罗聘老年也有代笔，故宫藏《水仙》（按：指故宫博物院藏《水仙奇石图》）上有"千叟宴中人"印，嘉庆元年钦赐宴千叟，但画得瘦嫩，可见是代笔。子允瓒、允绍，老年卖画为生。

有些画家无代笔。

黄瘿瓢（黄慎）无代笔，生意不错。

李鱓亦无代笔，老年作品不佳。往往规矩一些的画家，早中期严谨，老年放笔正到好处。另一些画家早中年即放笔，晚年则过火不可收拾。罗聘晚年作品亦不佳。

李鱓早年写"鱓"或"鱓"，晚年写"觯"，不知何故。晚年不好的多，间亦有佳者。

赵之谦未见代笔。早期细秀规矩，色彩浓艳。乾隆以后在画坛上是恽派清淡一路，赵之谦老而愈艳，用笔粗。他的字早年圆，学何子贞，后写碑，遂方。晚年用色浓烈。有伪作。

任熊假的不少，未见代笔，寿短，变化少。

影娥池上晚凉多羅襪生塵水不波一瀲碧雲
凝作夢羅凍無奈月明何
戲晓趙子固法呈
退園先生 一笑 兩峯羅聘

清 罗聘 水仙奇石图
故宫博物院藏

清 李鱓 荷花图
故宫博物院藏

任颐伪作多，早年学陈洪绶、任熊，中年以后粗，力量不够。

吴仓石（吴昌硕）代笔多，王个簃花鸟、吴待秋山水、王一亭人物。高尚之（高峻）、赵云壑作假。吴画亦半内行，气味好。假的轻薄，无分量。早期受任伯年影响，王一亭是行家。

清 任熊 湘夫人图
上海博物馆藏

清 赵之谦 牡丹图
故宫博物院藏

后　记

薛永年

1962 年，我在中央美术学院美术史系读书的第二年秋季，主持系务的金维诺先生请来故宫博物院的徐邦达先生讲授书画鉴定。徐先生先后讲了八次，开始是绪论，讲学理与方法；其后从晋至清，按时代讲授名家名作的鉴定考证成果举例与有关经验。张珩先生当时也应邀来系做过两次讲座，内容已由王世襄先生据本人记录整理发表于 1965 年《文物》杂志，而徐先生更为丰富系统的讲课内容却从来没有发表。我所做的这份笔记，除在吉林省博物馆工作时曾翻阅温习外，后因工作变动，一直与其他笔记压在箱底辗转存放各处，直至新世纪迁居幸福村才存放于地下室中。有一年北京大雨，地下室水深半尺，纸质书箱在下者尽没水中，晾晒时发现这

份保存了五十余年的笔记居然基本无损，可惜徐邦达先生已经去世，当时所记的缺略不详之处已不能当面求教了。2015年春，偶与故宫出版社之赵国英总编谈及此事，她同意将此笔记略加整理收入《徐邦达全集》，并先期陆续在《紫禁城》杂志刊载。随后郁文韬同学等据笔记录入电脑，同时注意到可能的记录疏误。本人则进一步加以整理，整理工作主要是改正错字病句，补注笔记中所述古代作品的当下通用名称，藏地处所，说明个别情况，其他则维持原貌。遂于《紫禁城》2015年第 12 期至 2016年第 5 期连载。此课讲授时，徐先生的《古书画鉴定概论》与《古书画伪讹考辨》均尚未完成与发表，今以此份笔记与后两书比较，可见有同有异，反映了徐先生认识的连续与发展。对于研究徐邦达先生前期的治学与鉴定经验具有重要参考价值。

　　虽然正在竣稿的《徐邦达全集》据说不再收入这份笔记，

而上海书画出版社的王立翔社长和王剑主任，乐于把此书以单行问世，更将本人撰写的《徐邦达与书画鉴定学》作为代序一并收入，以便读者阅读。在此我表示衷心的感谢，同时感谢徐夫人滕芳女士的支持，也要谢谢余洋博士和马丽莎硕士协助校对。最后，希望我的老同学和同行专家对笔记整理的不妥之处，给以指正。

2019 年 8 月

图书在版编目(CIP)数据

徐邦达讲书画鉴定/徐邦达口述;薛永年整理.—上海:
上海书画出版社,2020.1
ISBN 978-7-5479-2251-4

Ⅰ.①徐… Ⅱ.①徐… ②薛… Ⅲ.①书画艺术－鉴
定－中国－古代 Ⅳ.①J212.052

中国版本图书馆CIP数据核字(2020)第009908号

徐邦达讲书画鉴定

徐邦达　口述　薛永年　整理

责任编辑	王聪荟
审　　读	田松青
责任校对	郭晓霞　倪　凡
封面设计	刘晓蕾
技术编辑	包赛明

出版发行	上海世纪出版集团 上海书画出版社
地址	上海市延安西路593号　200050
网址	www.ewen.co www.shshuhua.com
E-mail	shcpph@163.com
制版	上海文高文化发展有限公司
印刷	浙江海虹彩色印务有限公司
经销	各地新华书店
开本	889×1194　1/32
印张	6.5
版次	2020年3月第1版　2021年1月第2次印刷

书号	ISBN 978-7-5479-2251-4
定价	78.00元

若有印刷、装订质量问题,请与承印厂联系